张恒国 邹晨 编著

山水篇

# 中国画入门

ZHONGGUOHUA

RUMEN

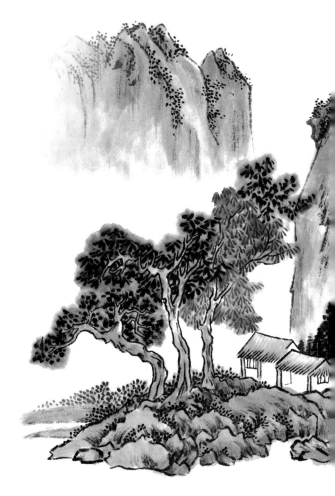

清华大学出版社
北京

# 内 容 简 介

山水画是中国传统绘画最重要的一种形式。山水画就是中国的风景画,中国山水画是具有独特民族风格的艺术门类。

本书是一本介绍写意山水的入门图书,全书共6章,包含了国画基本工具、中国画技法、山石的画法、树木的画法、山水的画法和山水画作品欣赏等内容,以详细的图例和文字对其中的技法和技巧进行了讲解。书中通过各种案例介绍了山水的画法,让你轻松了解中国山水画。

本书结构安排合理,以简单实用为出发点,通过大量精选的典型实例,系统讲解了山水画的表现技法,阐述了写意山水画的绘画流程。本书内容翔实,尤其侧重于基础技法的讲解,在笔法、墨法、色法方面论述充实,文字与图解相对照,便于初学者自学。本书图例丰富、讲解细致、步骤清晰,对于正在准备提高国画写意山水绘画修养和技法的读者来说是一本不错的教程和临摹范本。

本书内容丰富,文字简洁生动,图文并茂,深入浅出,示教直观。本书适合国画初学者使用,也适合作为国画培训班的教材,同时也可以作为中职、高职高专院校以及成人院校、业余美校国画类相关专业的教材。

**图书在版编目(CIP)数据**

中国画入门. 山水篇 / 张恒国,邹晨编著. —北京:清华大学出版社,2018
ISBN 978-7-302-46482-2

Ⅰ. ①中…  Ⅱ. ①张… ②邹…  Ⅲ. ①山水画—国画技法  Ⅳ. ① J212

中国版本图书馆 CIP 数据核字(2017)第 024625 号

**责任编辑:**贾小红
**封面设计:**刘 超
**版式设计:**刘艳庆
**责任校对:**赵丽杰
**责任印制:**杨 艳

**出版发行:**清华大学出版社
　　　　　网　　　址:http://www.tup.com.cn, http://www.wqbook.com
　　　　　地　　　址:北京清华大学学研大厦 A 座　　　　　　　邮　　编:100084
　　　　　社 总 机:010-62770175　　　　　　　　　　　　　　邮　　购:010-62786544
　　　　　投稿与读者服务:010-62776969, c-service@tup.tsinghua.edu.cn
　　　　　质量反馈:010-62772015, zhiliang@tup.tsinghua.edu.cn
**印 装 者:**小森印刷(北京)有限公司
**经　　销:**全国新华书店
**开　　本:**210mm×285mm　　　**印　张:**4　　　　**字　数:**80 千字
**版　　次:**2018 年 4 月第 1 版　　　**印　次:**2018 年 4 月第 1 次印刷
**印　　数:**1 ～ 3000
**定　　价:**29.90 元

产品编号:064003-01

# 前　言

中国画艺术历史悠久，源远流长，经过数千年的不断丰富、革新和发展，创造了具有鲜明民族风格和丰富多彩的形式手法，形成了独具中国意味的绘画语言体系，是几千年来中国文化传统的具体体现，在世界美术领域中自成体系，是东方绘画系的重要组成部分。

《中国画入门》是一套学习中国画的入门教材，该套书共7个分册，分别是国画基础篇、兰花篇、竹子篇、花鸟篇、山水篇、梅花篇、荷花篇。该套图书既可独立成册，又可成为一个体系，每个分册对不同的表现对象进行了详细的讲述，始终把基础和实用放在第一位，非常适合中国画爱好者和初学者临习之用。

本套图书以中国画具体的实践练习为主线，通过大量典型的作品范例，详细地介绍了中国画的表现方法和绘画步骤，总结了学习中国画的入门知识、基础技法和典型范例。本丛书内容简明易学，通俗易懂，书中的大量范本讲解清楚、透彻，便于临摹，可以使初学者看得懂、学得会、掌握牢、见效快，是引领绘画爱好者学习中国画艺术的捷径。非常适合广大初、中级国画初学者和爱好者自学入门，同时也可以作为美术培训机构、高职院校和老年大学相关专业的教材。

本书由张恒国和邹晨担任主编，参编人员还有陈鑫、晁清、李素珍、魏欣、李松林、杨超、李宏文、张丽、黄硕、卜东东、焦静等人。

由于时间紧、作者水平有限，本书难免存在不足之处，需要在实践中不断改进、不断完善，望广大读者指正。

编　者

CONTENTS

目录

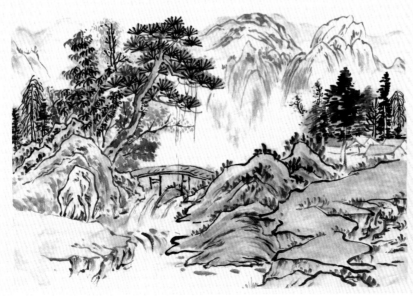

# 第一章　中国画工具

## 1. 毛笔

中国画使用的笔通称毛笔。毛笔依尺寸可以分为小楷、中楷、大楷，依笔毛的种类可分为软毫、硬毫、兼毫等。此外，根据笔锋的长短，毛笔又有短锋、中锋、长锋之别，性能各异。

（1）羊毫类。笔头是用山羊毛制成的。羊毫笔比较柔软，吸墨量大，适用于表现圆浑厚实的点画。

（2）狼毫类。笔头是用黄鼠狼尾巴上的毛制成的。狼毫比羊毫笔力劲挺，宜书宜画。

（3）兼毫类。笔头是用两种刚柔不同的动物毛制成的。常见的种类有羊狼兼毫、羊紫兼毫。此种笔的优点兼具了羊狼毫笔的长处，刚柔适中，价格也适中，为书画家常用。

## 2. 墨汁

墨汁在中国绘画中具有独特的地位，在选用时以质地细腻、滋润呈蓝紫色为好。液体墨保持了油烟墨的特点，由于使用方便，现在十分普及，用于写意画较好。常用书画墨汁品牌有一得阁、曹素功等。

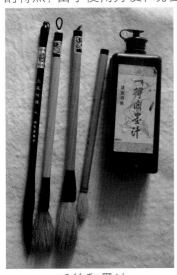

毛笔和墨汁　　　　　　国画颜料　　　　　　调色盘

## 3. 宣纸

中国画用的是以青檀树为主要原料制作的宣纸，其中安徽宣纸最为有名，安徽宣的特点是白净、质纯、渗化性好，笔痕清晰，色墨明亮。宣纸又分为生宣、熟宣和半熟宣。写意画主要用生宣和半熟宣。

生宣纸没有经过矾水加工，特点是吸水性和渗水性强，遇水即化开，易产生丰富的墨晕变化，能达到水晕墨章、浑厚华滋的艺术效果，多用于写意山水画。半熟宣纸遇水慢慢化开，既有墨晕变化，又不过分渗透，皴、擦、点、染都易掌握，可以表现丰富的笔情墨趣。

## 4. 其他工具

（1）调色工具：以白色的瓷器制品较佳，调色或调墨应准备小碟子数个，储色以梅花盘及层碟较理想，不同的颜料应该分开储放。

（2）贮水盂：盛水作洗笔或供应清水之用，以白色瓷器制品较佳。

（3）薄毯：衬在画桌上，可以防止墨汁渗透将画沾污，铺纸后画面也不易被笔擦坏。作写意画一般离不开画毡，最好选用略有弹性而不过弹，不吸水、色白或色淡的画毡作垫。

此外，挂笔的笔架、压纸的镇纸、裁纸的裁刀、起稿的炭条、吸水的棉质废布（或废纸）以及钤印用的印泥、印章等皆可酌情备置。

宣纸　　　　　　　　镇纸

# 第二章 中国画技法

## 1. 中国画的执笔方法

初学者首先要懂执笔，姿势正确，才能达到运笔用墨自如，应注意以下几点。

(1) 笔正：笔正则锋正。骨法用笔以中锋为本。

(2) 指实：手指执笔要牢实有力，还要灵活，不要执死。

(3) 掌虚：手指执笔不要紧握，指要离开手掌，掌心是空的，以便运笔自如。

(4) 悬腕、悬肘：大面积的运笔要悬腕或悬肘，才可以笔随心，力贯全局。

## 2. 习画姿势

习画首先讲究正确的姿势，并注意在平时训练中养成良好的习惯。国画的绘画姿势主要有两种：一是立画姿势，二是坐画姿势。

立画姿势是为了悬腕运转灵活，同时由于居高临下，视角开阔，便于统观全局，掌握章法布白。站着画国画的具体要求为：两脚稍微分开，一脚略向前，保持好身体的平衡，上身略向前俯，腰微躬，距离不宜过远，左手按纸，右手悬腕悬肘书写。

坐画姿势头要正，臂开身直足安放。坐姿的要求：上身正直，胸部贴桌，背部靠椅，两肩要平，两脚放于地，双肘外拓，左手压纸，右手握笔，笔杆要正，且与右眼对正。

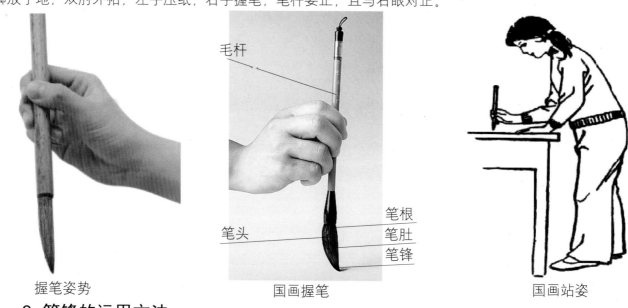

握笔姿势　　　　　　　国画握笔　　　　　　　国画站姿

## 3. 笔锋的运用方法

(1) 中锋用笔：握笔较直，笔头中间着力，笔锋基本上在笔痕的中央，笔痕呈圆柱形。中锋用笔要执笔端正，用笔的力量要均匀，笔锋垂直于纸面，其效果圆浑稳重。

(2) 侧锋用笔：笔锋略向左右倾斜，使笔尖、笔腰同时一侧着力，笔锋与纸面形成一定的角度，用力不均匀，时快、时慢、时轻、时重，笔痕变化较多，有时出现一面光滑、一面呈锯齿形的效果，能同时表现线与面。

(3) 逆锋用笔：将笔头倒逆而行。顺笔作画时，笔根在前，笔尖尾随；逆锋用笔相反，笔尖在前，笔根尾随，自上而下，自右而左逆毛而行。

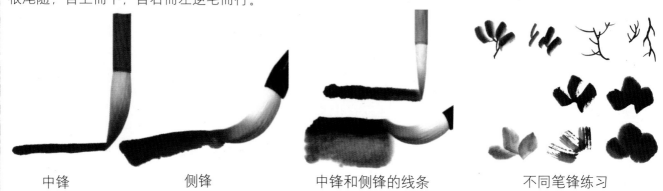

中锋　　　　　　　侧锋　　　　　　中锋和侧锋的线条　　　　　不同笔锋练习

## 4. 用墨

中国画中的笔与墨是不可分割的一个整体中的两个方面。笔中有墨，墨中见笔，是传统画对笔墨的基本要求，各种用笔中都脱不开墨色的变化。色与墨在艺术上有许多共同的要求，用墨如用色，墨分五彩，而用色需见笔，色中见骨，是用墨用色的传统要求。

墨色大致有焦、浓、重、淡、清之分，有枯润之变，有破墨、积墨、泼墨、宿墨、胶墨之法。用墨的窍门是在变化中求统一，这变化可以是各种墨色之间的对比，也可以是墨色自己的韵律感、丰硕感、肌理感，因此用墨普遍有两种偏向，一种是对比中求统一，另外一种是统一里求变化。前者寻求雄厚而光鲜，后者则应协调而不单调。

焦墨　　　　　浓墨　　　　　重墨　　　　　淡墨　　　　　清墨

## 5. 写意画用线

"以线造型"是中国画的基本原则，中国画的笔法主要体现在线的运用上。中国画常常利用毛笔线条的粗细、长短、干湿、浓淡、刚柔、疏密等变化，表现物象的形神和画面的节奏韵律。勾勒是中国画用笔的主要形式。单线勾勒明确而清晰，因此比其他用笔形式更需精心设计和较深厚的功力，才可能使画面笔笔讲究。笔与笔之间要有呼应，有节奏，构成疏密有致，浓淡与枯润得当。

写意画用线勾勒应尽量洗练，必要时勾勒可重新组合，精取大舍，甚至改变物象的原本形态。注意笔与笔之间的刚柔、曲直、浓淡的对比，在韵律上互相呼应，主体构成的用笔应尽量反复斟酌。以勾勒、皴擦、渗染等手法为主，画面可将扎实与虚松结合起来，并注意实而不板、松而意到的效果。打破常规的线的组合方式，使点与线形成有机结合的格局，丰富线的艺术趣味，同时提高线的表现力。落笔前可以对点、线、面进行安排，有个大体的设想，以使画面整体自然、丰富。

## 6. 写意画用笔要点

(1) 笔意：就是要意在笔先，下笔时要心使腕运，以一种特定的情感、意念去驱使笔墨，才能因意成象，以象达意。

(2) 笔力：下笔前的用意要有力，要全神贯注，凝神静气，然后以意领气，以气导力把全身的气劲由臂至腕，由腕至指，再由指把力注于笔端，使劲力自然透出笔端。

(3) 笔韵：所谓笔韵，有韵味和韵律两种含意。韵味，就是要求通过用笔的轻重、虚实、刚柔、方圆、徐疾、顿挫等变化，求得画面的统一与和谐。韵律，是指用笔、用墨和用色的节奏感和层次感。

(4) 笔趣：用笔有趣，才能使观者赏心悦目，获得美的享受，故笔趣乃是使画产生形式美感的关键。用笔的意趣，在于巧妙地处理笔的生熟、巧拙等关系。所以笔贵在熟而后生，由熟返生，才生意趣。用笔贵在古拙，由巧而到拙，纯朴而磊落大方，乃生机趣。

## 7. 笔墨与造型

笔墨只有作为造型的手段，才能在画中化为具体的形象。所以各种变化的线条、墨块都要在作画时调动起来，为表现景物服务，做到构成景物和各个局部的笔墨都妥帖地、统一和谐地与形态、结构紧密结合在一起。各种线条的刚、柔、挺、直、圆、曲、转、折等各种形态变化要适应景物形体的塑造需要，笔墨的各种变化，如虚、实、轻、重、浓、淡、干、湿、粗、细、中锋、侧锋等在构形过程中也要做到恰到好处，使画在每一部分结构上的线条都和谐而有变化地与景物形体密切结合。

用墨也要为表现景物服务。墨色的各种变化与用笔结合在一起，可表现景物状貌。再如画中墨色浓淡的总体色调，对形成画面情调、意境也有很大的关系。色调淡，则易得淡雅清和的画面效果，色调深就给人一种深沉、幽邃的感觉。

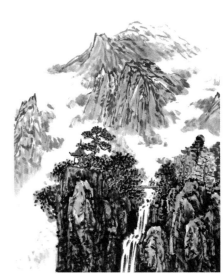

# 第三章　山石的画法

## 1. 山石的用笔方法

绘制山石分勾、皴、擦、染、点五个步骤。具体绘制时，可灵活运用，或者连勾带皴擦，或者先皴擦，再勾山石轮廓。

勾：勾山石轮廓注意山石的起伏、转折、主次位置，前后关系。用笔注意提按，做到沉着而痛快。

皴：在山水画中表现山、石、树木纹理给人的感觉，各种皴法表现不同的山川地貌，如披麻皴表现江南的土质丘陵，斧劈皴刚表现裸露的岩石。皴时，用笔要"毛"，同时要见笔。

擦：擦笔一般较干，有中锋直下，笔头散开，有横卧笔毛擦下。擦的作用是补勾、皴的不足，使勾与皴浑然一体。但是，不可过头，以免破坏皴笔，使之一片模糊。

染：依着山石的纹理、形状染出阴阳向背，渲染可以浓、淡一次完成，也可以层层添加完成，一般皴擦不足施以重染，皴擦足时可以轻染。

点：称点苔，表现长在山石的草苔、小植物、远处的小树。有提醒画中表现，使之更精神的作用。点的方法很多，有圆笔点、尖笔点、横点、竖点、破笔点、秃笔点等。

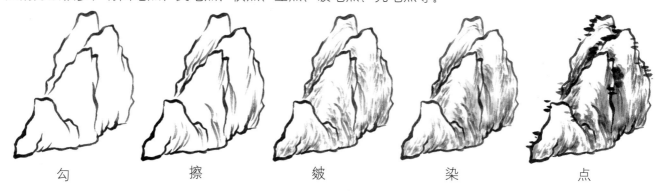

勾　　　　擦　　　　皴　　　　染　　　　点

## 2. 山石的画法

画石是画山的第一步。画石有三法：一是轮廓；二是皴；三是染。所谓轮廓，即石的外形；所谓皴，就是石轮廓以内的不平和纹理；所谓染，就是使石有明暗的立体感。另外还有"五分三面"，也是要表现石块的凹凸阴阳，画出石块的立体感。中国画画石主要是通过线条的轻重转折和皴法来表现。方法是先用笔勾轮廓线，然后用侧锋勾皴。皴笔的起笔较轻，收笔较重，运笔方向可以由上而下，也可以由下而上，依山石形象和需要灵活运用。画数个石块时，大小和形象不要雷同，注意安排石块和石块之间的疏密、远近和相互关系。还要讲究墨迹，讲究用笔有枯润，有中锋、侧锋，运笔要灵活，才能生动而有韵味。

## 3. 画石的步骤

(1) 用中锋或稍侧的笔锋画石块的轮廓，用墨可以稍淡。笔头水分不要太多。

(2) 依轮廓加皴，增强石块的质感和立体感，皴笔中锋、侧锋兼用，开始勾皴的墨色也要淡，以后可以逐次加深。笔头水分不要多。

(3) 用淡墨渲染暗部，渲染时笔中水分要多，即所谓干皴湿染，才显得有笔有墨。渲染时要大笔触，用侧锋，从上向下一笔一笔接染下来。开始用淡墨，逐渐加重墨、浓墨。待前一遍墨色干后，可以再加皴加染，也可以多次皴染，直到感觉充分为止。

(4) 用焦墨加苔点，表现石上的苔草。这是画石的最后一个步骤。

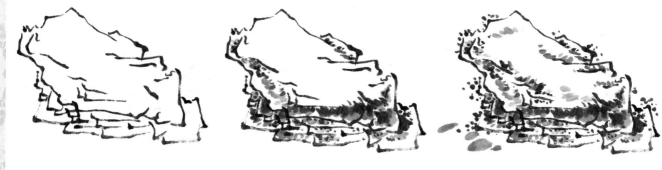

## 4. 山石的画法（一）

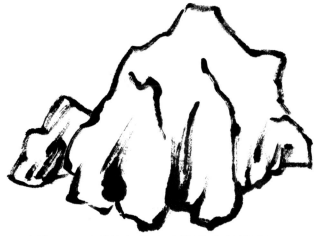

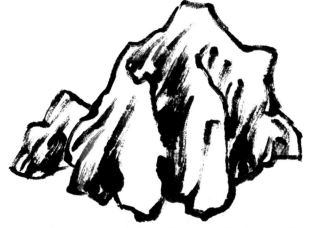

步骤一：用毛笔勾勒出山石的大体轮廓。

步骤二：用水分较干的毛笔皴擦出山石的脉络、纹路。

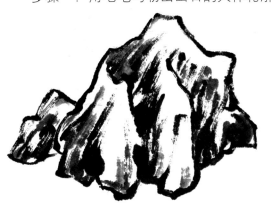

步骤三：用淡墨分染山石暗部，将山石表现完整。

## 5. 山石的画法（二）

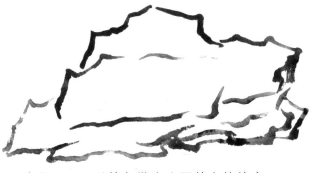

步骤一：用毛笔勾勒出山石的大体轮廓。

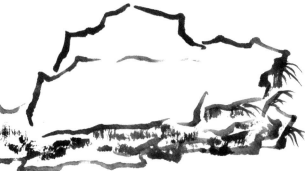

步骤二：用水分较干的毛笔皴擦出山石的脉络、纹路。

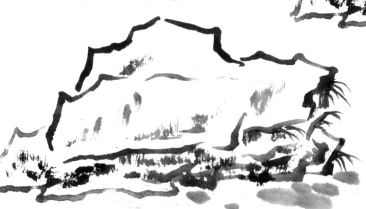

步骤三：画出山石上的植被与地面的苔藓。

## 6. 山石的画法（三）

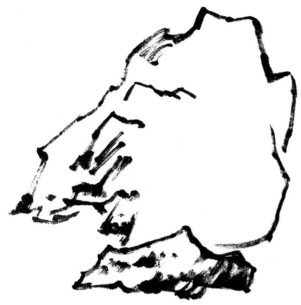

步骤一：用毛笔蘸浓墨，勾勒出山石的大体轮廓。

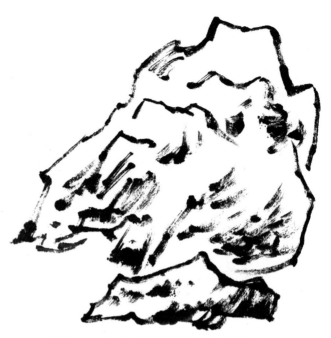

步骤二：用水分较干的毛笔皴擦出山石的脉络、纹路。

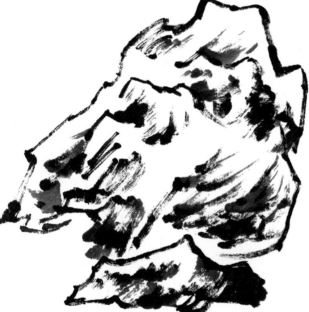

步骤三：用较淡的墨画出山石的大转折面。

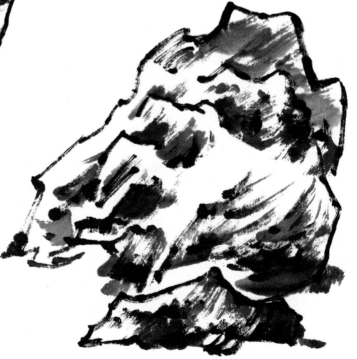

步骤四：用淡墨分染山石暗部，将山石表现完整。

【中国画入门——山水篇】

# 7. 山石的画法（四）

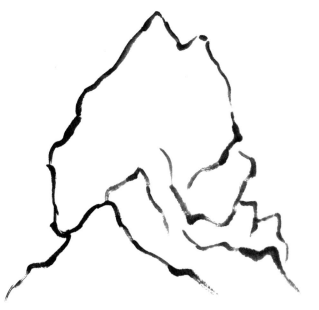

步骤一：用毛笔勾勒出山石的大体轮廓。

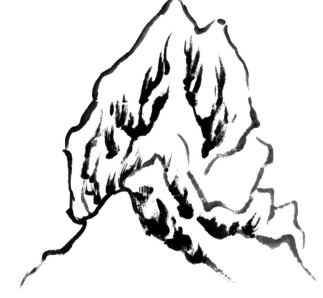

步骤二：用水分较干的毛笔皴擦出山石的脉络、纹路。

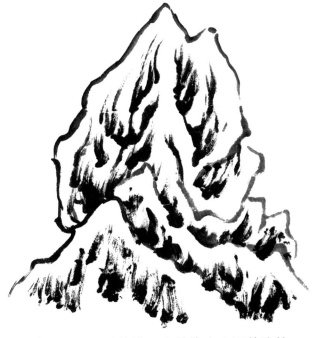

步骤三：用毛笔进一步皴擦出山石的脉络。

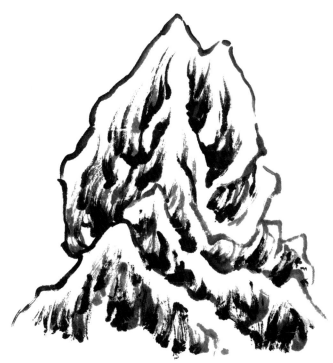

步骤四：用淡墨分染山石暗部，将山石表现完整。

## 8. 山石的画法（五）

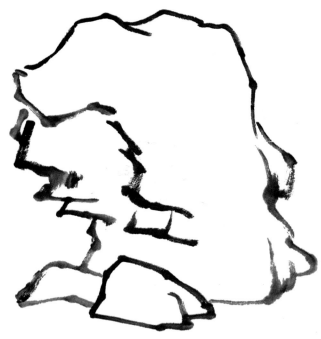

步骤一：用笔调和墨色，勾勒出石头的外形轮廓。

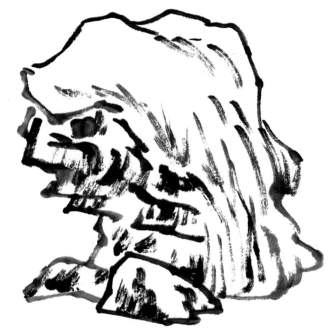

步骤二：用侧锋皴出石头的形体结构。

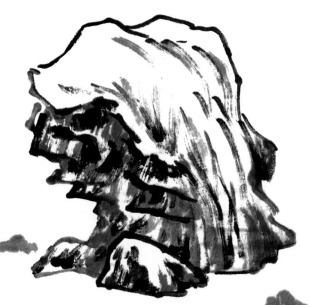

步骤三：调中墨，用侧锋染出石头侧面。

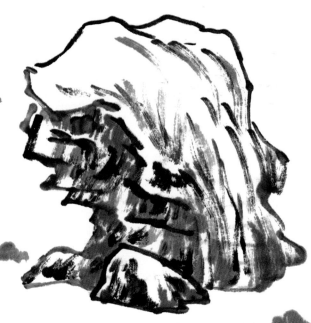

步骤四：用淡墨进一步完善形体结构。

# 9. 山石的画法（六）

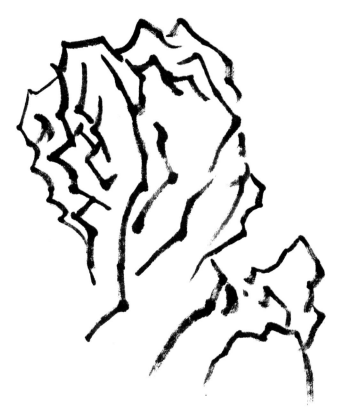

步骤一：用毛笔蘸浓墨，勾勒出山石的大体轮廓。

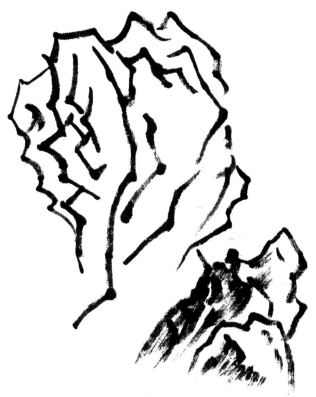

步骤二：用水分较干的毛笔皴擦出右下角山石的脉络、纹路。

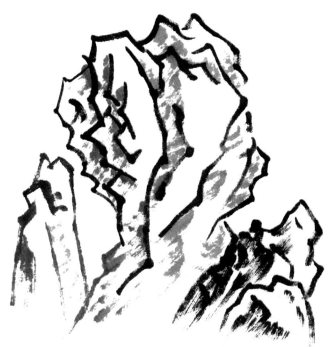

步骤三：调淡墨，用同样的方法皴擦左侧的山石，接着在左侧画出一个石头。

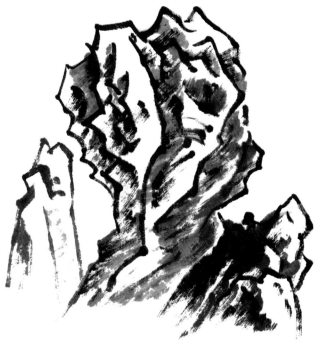

步骤四：用淡墨分染山石暗部，将山石表现完整。

【中国画入门—山水篇】

## 10. 山石的画法（七）

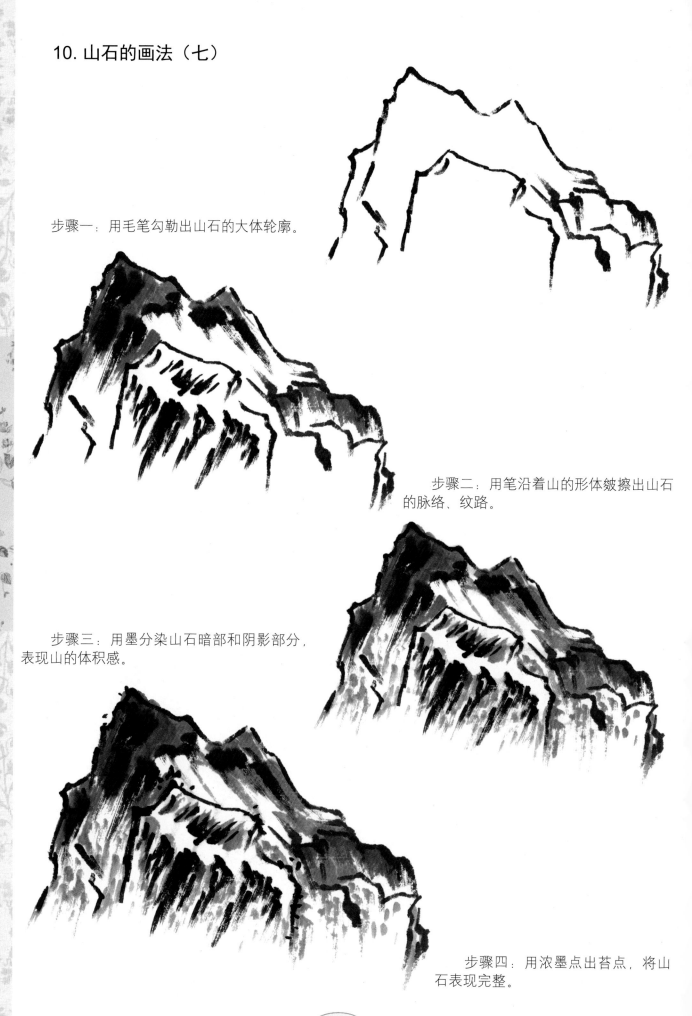

步骤一：用毛笔勾勒出山石的大体轮廓。

步骤二：用笔沿着山的形体皴擦出山石的脉络、纹路。

步骤三：用墨分染山石暗部和阴影部分，表现山的体积感。

步骤四：用浓墨点出苔点，将山石表现完整。

## 11. 山的画法（一）

步骤一：用毛笔蘸浓墨，勾勒出山石的大体轮廓。

步骤二：用半干的毛笔皴擦出山石的脉络、纹路，表现山的形体。

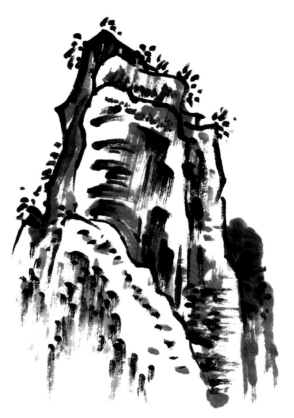

步骤三：先用毛笔继续皴擦出山石，然后用墨分染山石，并画出后面的远山。

步骤四：用浓墨点出山石上的植物和苔点，将山石表现完整。

【中国画入门——山水篇】

## 12. 山的画法（二）

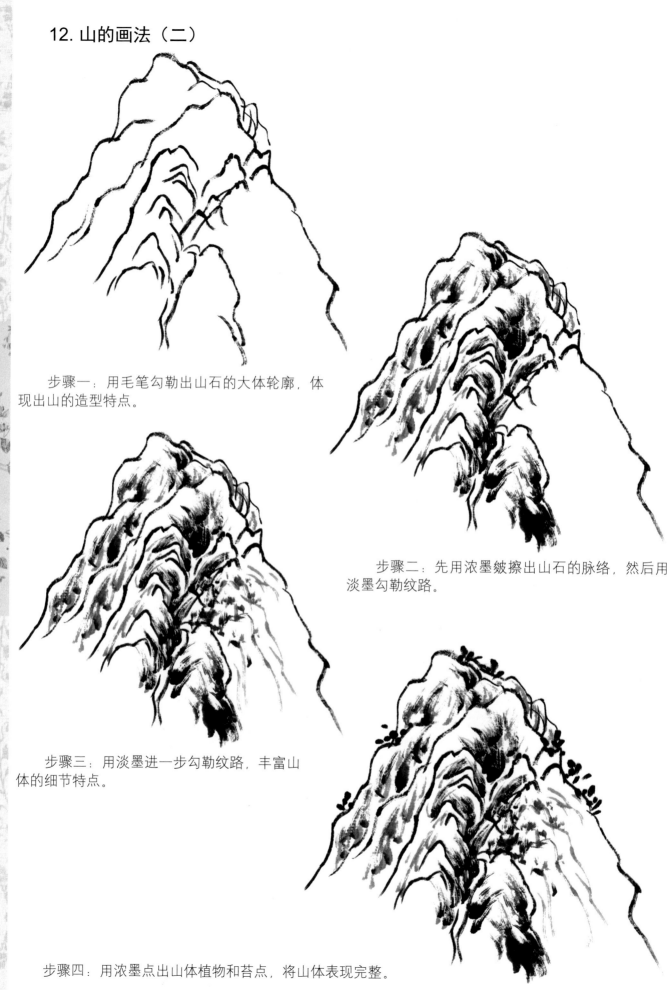

步骤一：用毛笔勾勒出山石的大体轮廓，体现出山的造型特点。

步骤二：先用浓墨皴擦出山石的脉络，然后用淡墨勾勒纹路。

步骤三：用淡墨进一步勾勒纹路，丰富山体的细节特点。

步骤四：用浓墨点出山体植物和苔点，将山体表现完整。

【中国画入门——山水篇】

## 13. 山的画法（三）

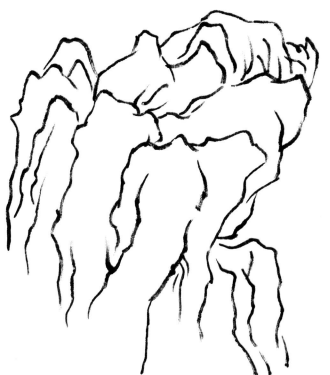

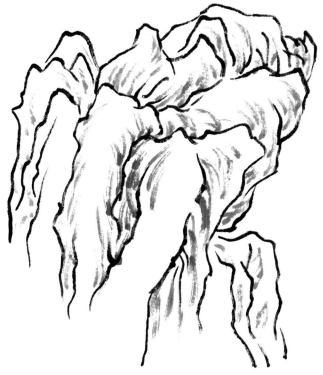

步骤一：用毛笔勾勒出山石的大体轮廓，表现出山体的形体特点。

步骤二：调淡墨，用水分较干的毛笔沿着山石形体皴擦出山石的脉络、纹路。

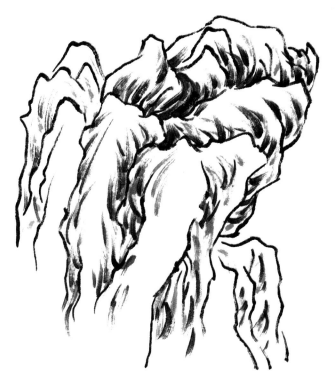

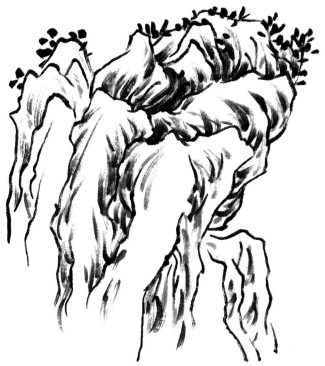

步骤三：加深墨色，用毛笔进一步皴擦出山石的脉络，丰富山石暗部层次。

步骤四：用浓墨点出山石上的植物苔点，将山体表现完整。

## 14. 山的画法（四）

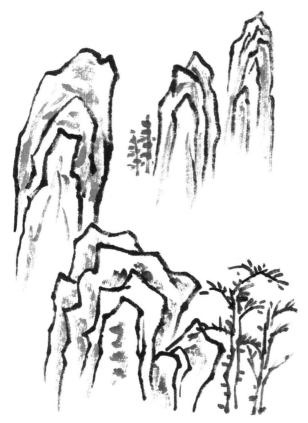

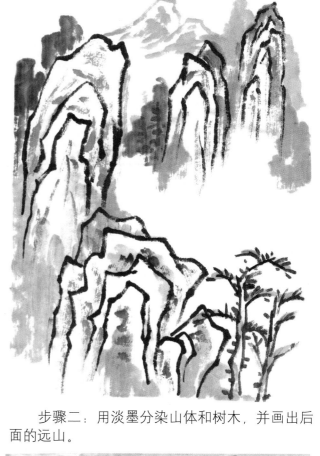

步骤一：先用毛笔勾勒出山石和树木的大体轮廓，然后用淡墨皴擦山体。

步骤二：用淡墨分染山体和树木，并画出后面的远山。

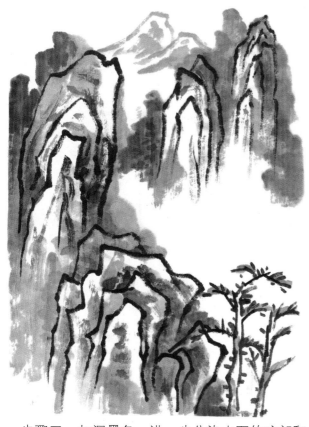

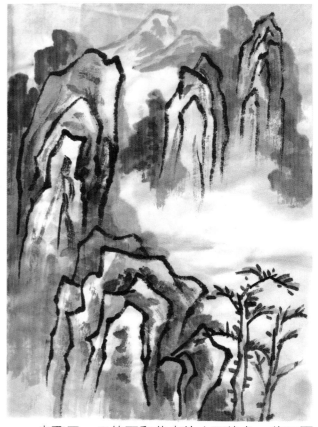

步骤三：加深墨色，进一步分染山石的暗部和树木。

步骤四：用赭石和花青给山石染色，将画面表现完整。

## 15. 山的画法（五）

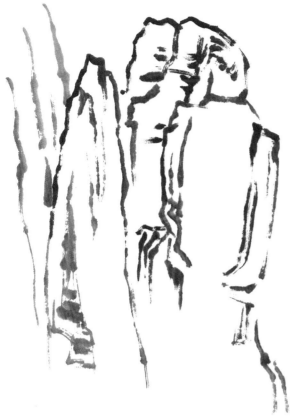

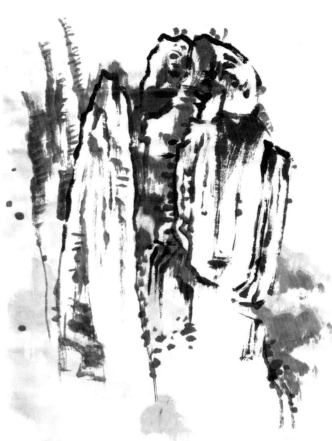

步骤一：用毛笔勾勒出山石的大体轮廓。

步骤二：先用中墨皴擦出山石的脉络、纹路，然后用淡墨分染山体周围。

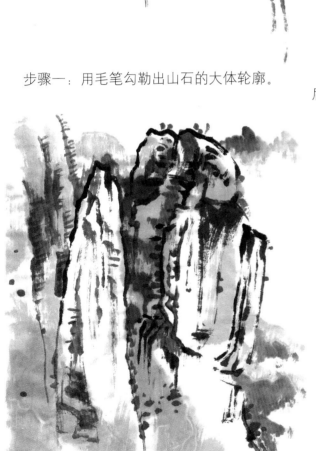

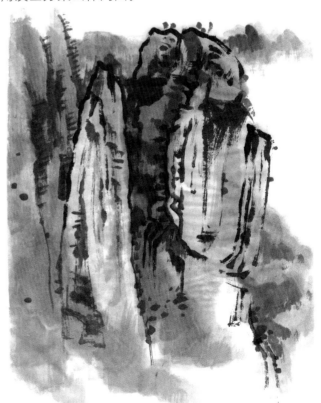

步骤三：用淡墨进一步染出山石的暗部，并画出云和远山的大形。

步骤四：用赭石和花青给山石染色，将山石表现完整。

## 16. 不同形态的山

不同的山，要用不同的表现手法来画，表现出山的不同特点。

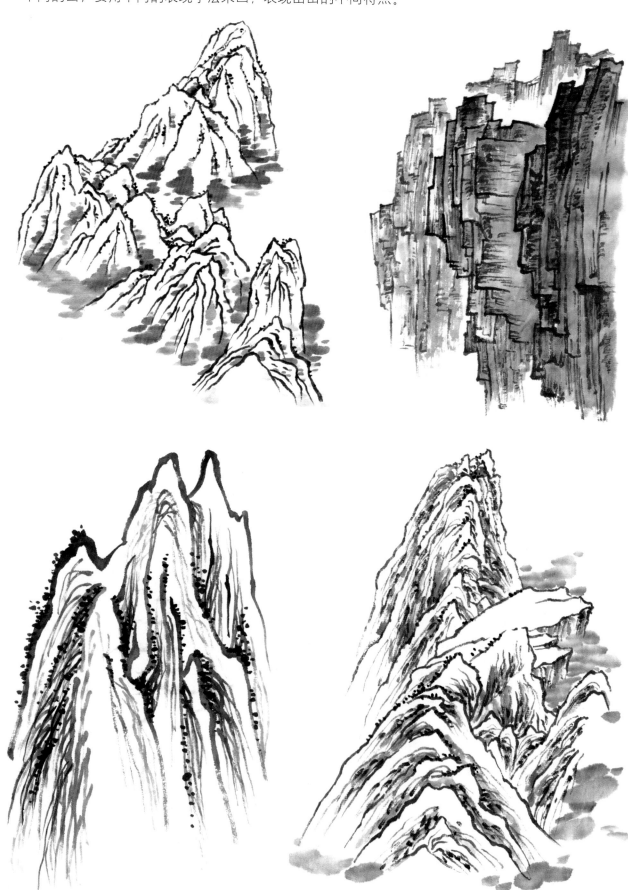

## 17. 水的画法

水纹常以线来表现，即以勾勒来完成。不同的线有不同的性格。有规律的勾法如鱼鳞纹、网状纹、波浪纹等。可以画得有条不紊、浑然一体。适宜表现小风浪时的河水、湖水和海水。

无规律的勾法如水口、湍急的江河、溪流等。石间流水要先画石头，再顺势补画水纹，这样画生动自然。勾水纹勾线要快，以表现出水的流动感。

留白的水面，是山水画中常用的表现形式。

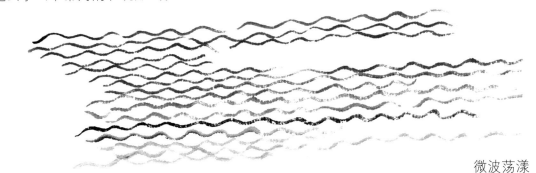

微波荡漾

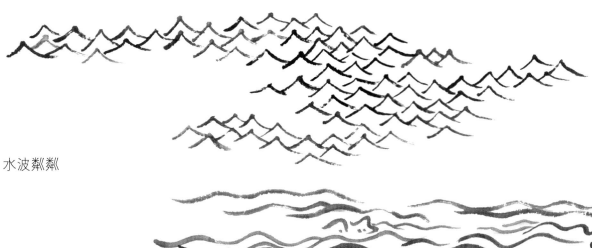

水波粼粼

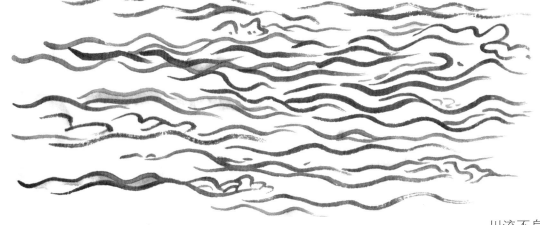

川流不息

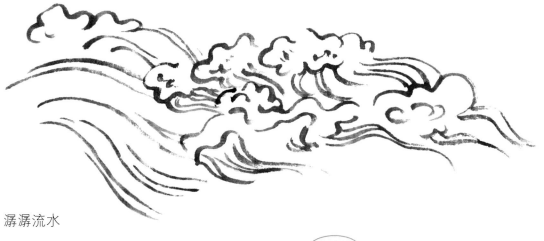

潺潺流水

# 第四章　树木的画法

树木是山水画的基本组成部分之一，了解和学习树木的画法，是十分有必要的。

## 1. 树叶的画法

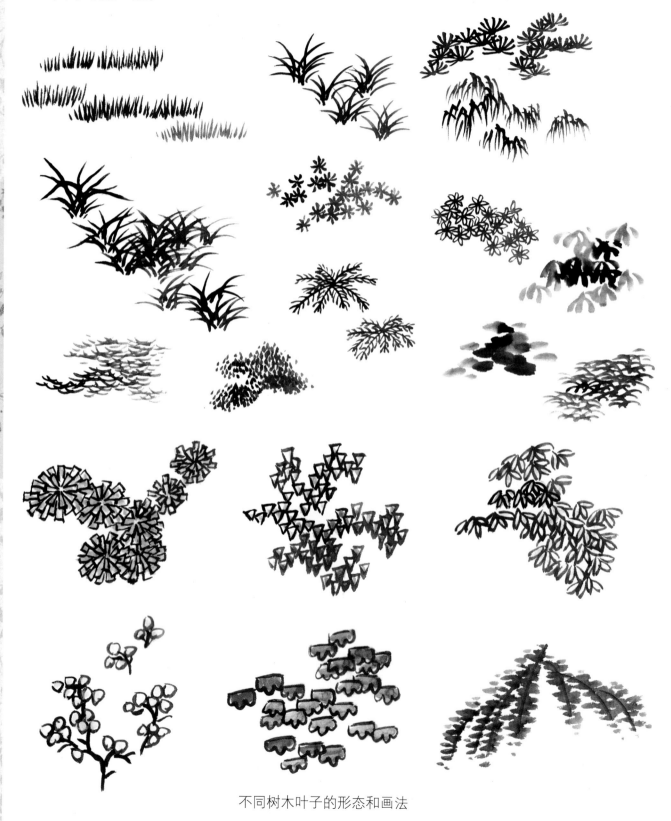

不同树木叶子的形态和画法

## 2. 树干的画法

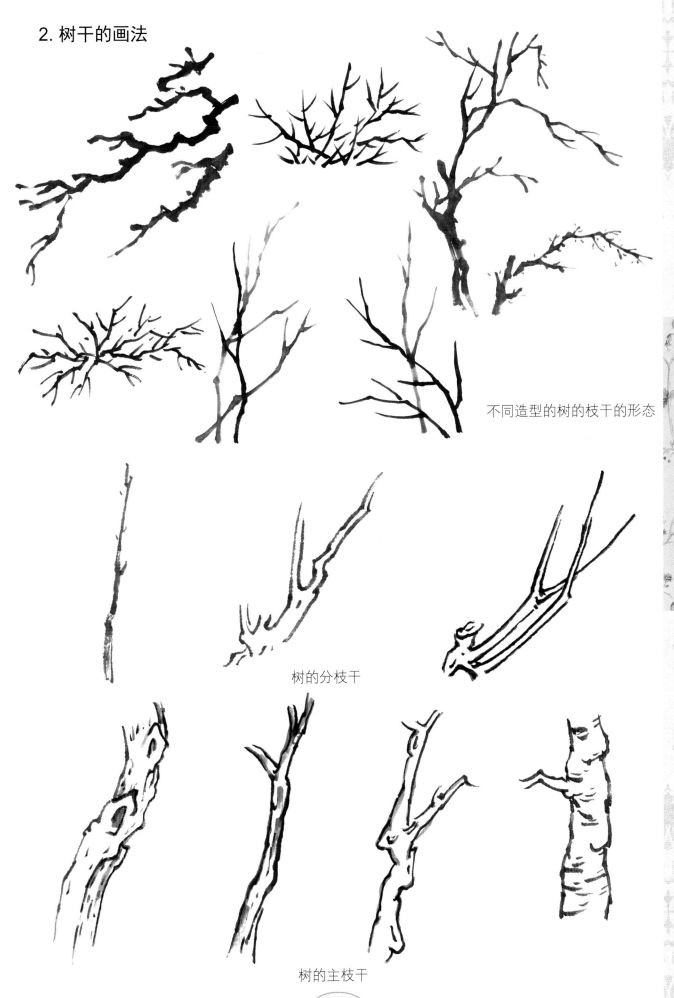

不同造型的树的枝干的形态

树的分枝干

树的主枝干

了解树叶和枝干的画法后，下面练习画单个的树木。

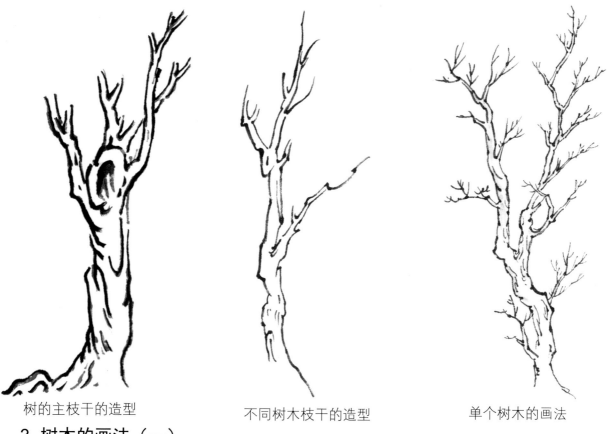

树的主枝干的造型　　　　　不同树木枝干的造型　　　　单个树木的画法

## 3. 树木的画法（一）

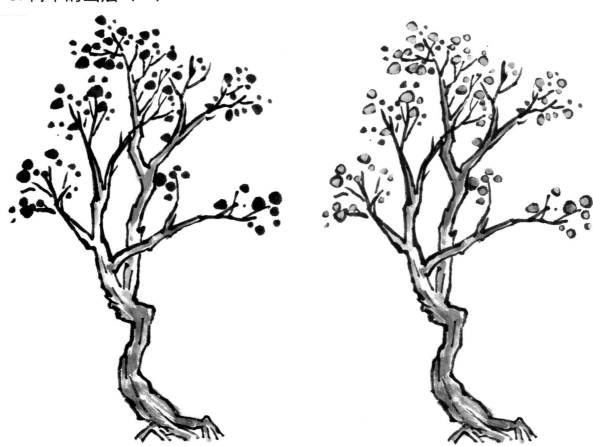

步骤一：先画出树干，然后用墨在树枝上点出叶子，接着用淡墨染树干。

步骤二：用赭石加墨染树干，三绿染树叶。

## 4. 树木的画法（二）

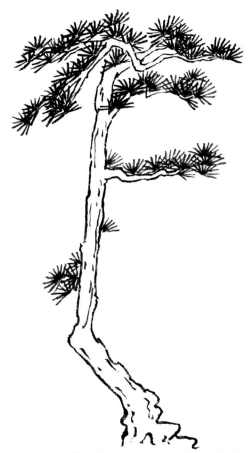

步骤一：用浓墨一组一组地画出松树的松针。

步骤二：用赭石加墨染树干，汁绿染树叶。

## 5. 树木的画法（三）

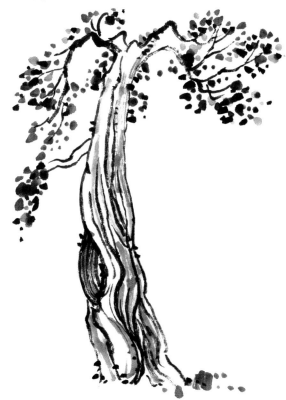

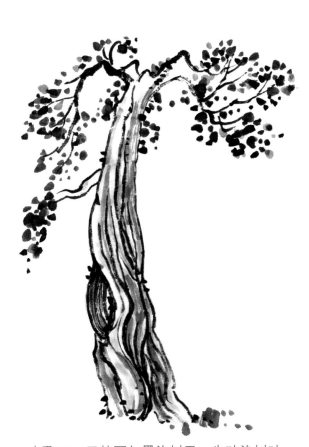

步骤一：先画出树的形态，然后用不同层次的墨点出叶子，再用淡墨染树干。

步骤二：用赭石加墨染树干，朱砂染树叶。

## 6. 树木的画法（四）

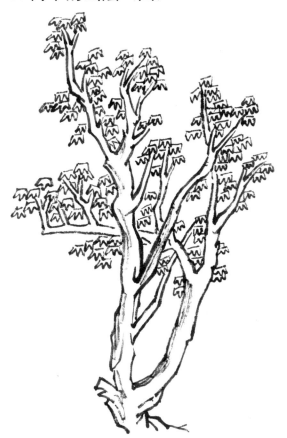
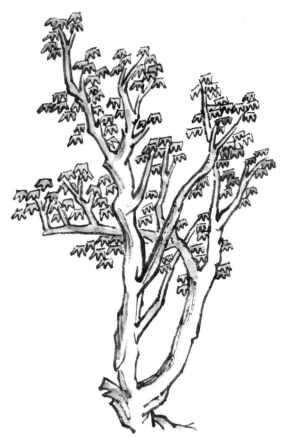

步骤一：先画出树干，然后根据树枝的形态勾画出树叶。

步骤二：用赭石染树干，用汁绿和三绿染树叶。

## 7. 树木的画法（五）

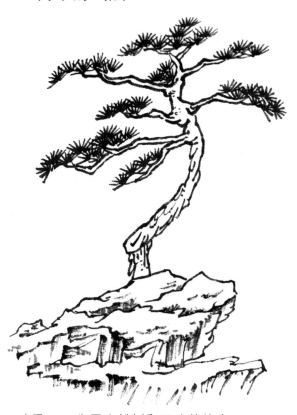
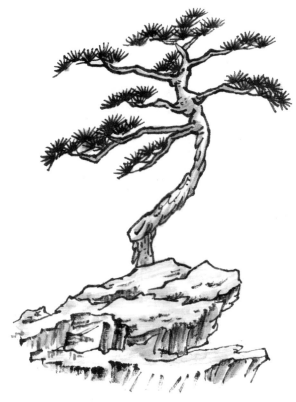

步骤一：先画出松树和石头的轮廓。

步骤二：用赭石加墨染树干和石头，汁绿染出树叶，三绿染石头的表面。

## 8.组合树木的画法

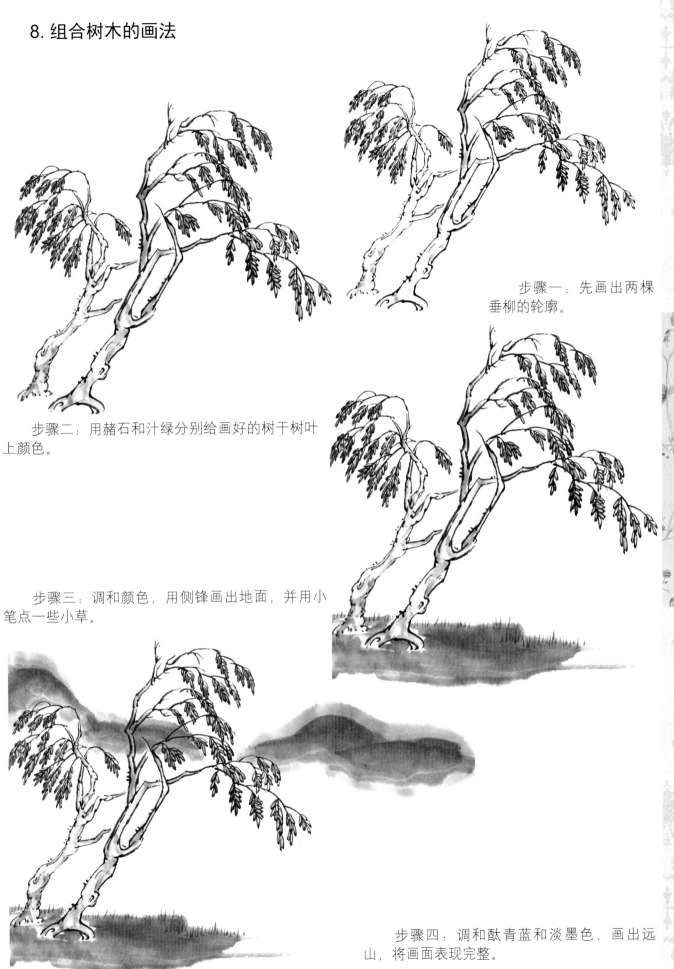

步骤一：先画出两棵垂柳的轮廓。

步骤二：用赭石和汁绿分别给画好的树干树叶上颜色。

步骤三：调和颜色，用侧锋画出地面，并用小笔点一些小草。

步骤四：调和酞青蓝和淡墨色，画出远山，将画面表现完整。

## 9. 树木与山组合的画法

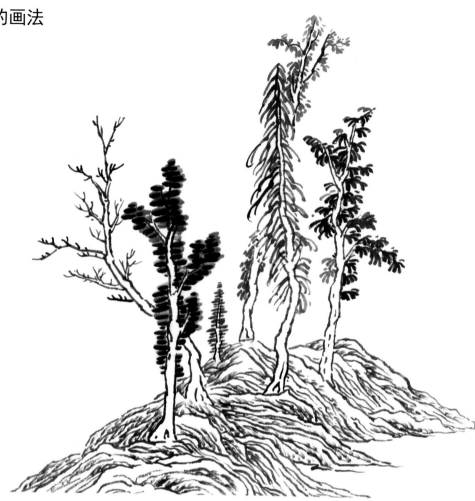

步骤一：规划布局，依次画出树的外形，注意树的前后顺序，其次用墨点出树叶，然后再画近山。

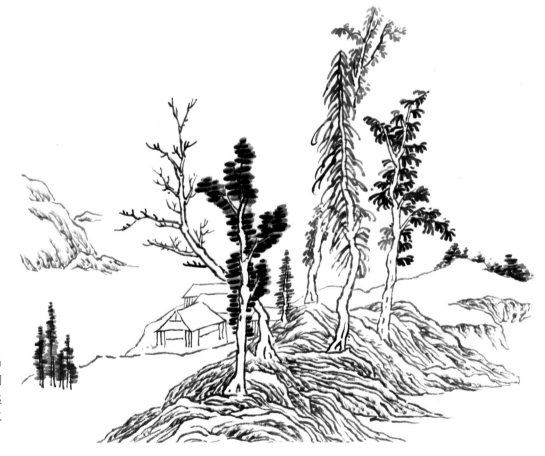

步骤二：画出中景的山与点景的房子，最后画出远景。注意控制水分，画出层次。

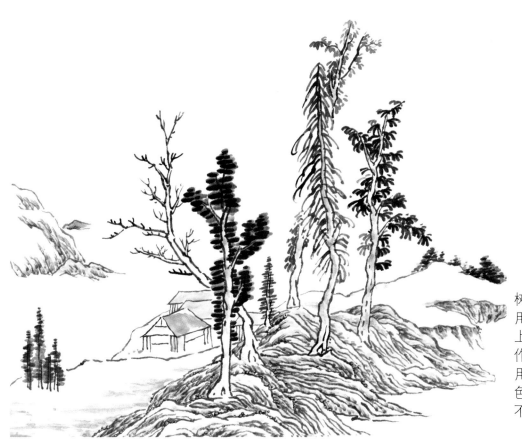

步骤三：用赭石对树木和近山施彩色，用花青加胭脂给中景上色。用淡淡的朱砂给作为点景的房子赋彩，用花青加朱砂给远山上色，注意要循序渐进，不可画死。

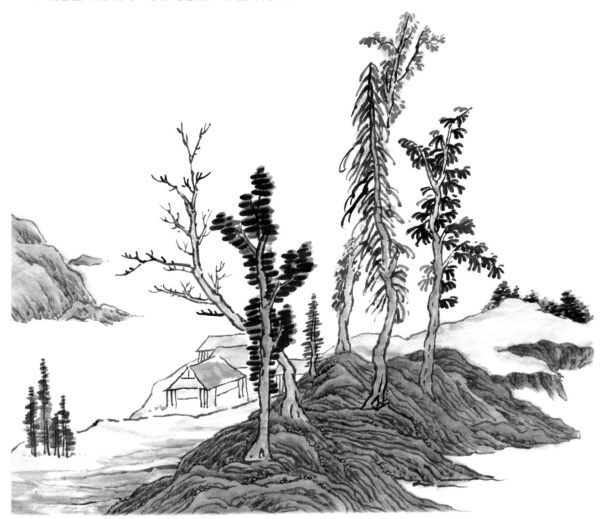

步骤四：用赭石和花青给山石染色，将画面表现完整。

# 第五章　山水的画法

## 1. 山水的画法（一）

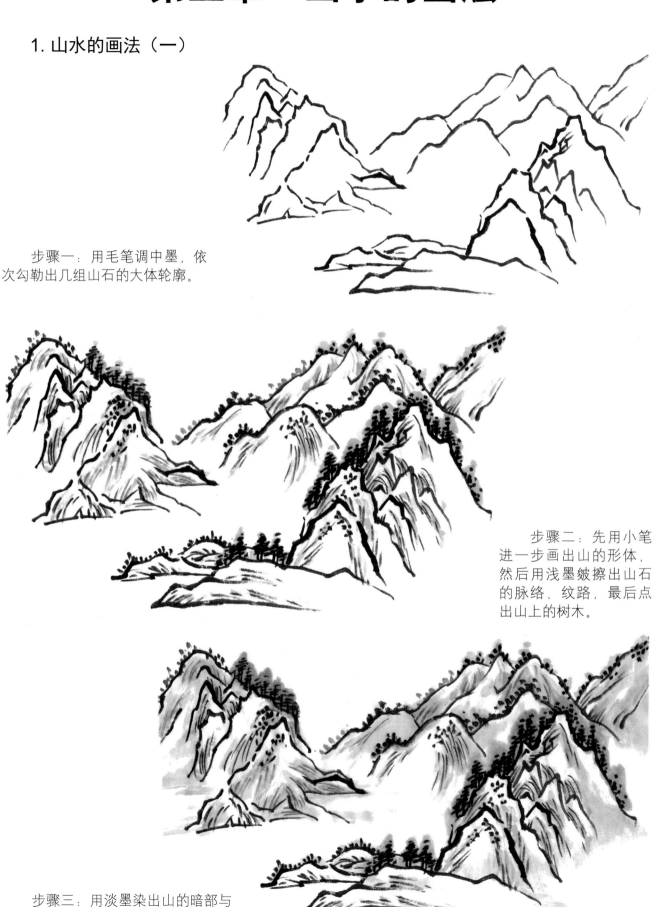

步骤一：用毛笔调中墨，依次勾勒出几组山石的大体轮廓。

步骤二：先用小笔进一步画出山的形体，然后用浅墨皴擦出山石的脉络、纹路，最后点出山上的树木。

步骤三：用淡墨染出山的暗部与远山的大形。

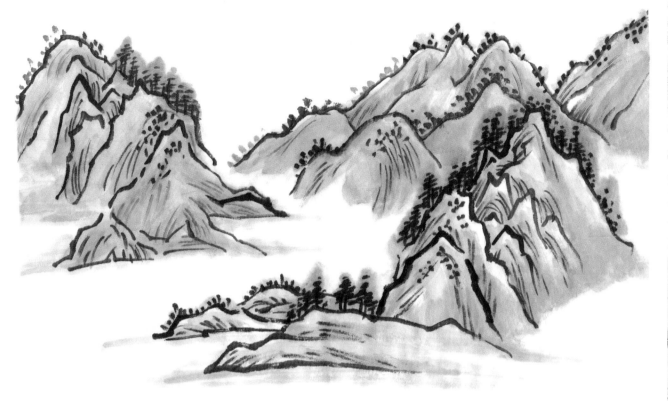

步骤四：用赭石给山石整体罩染颜色，进一步表现画面效果。

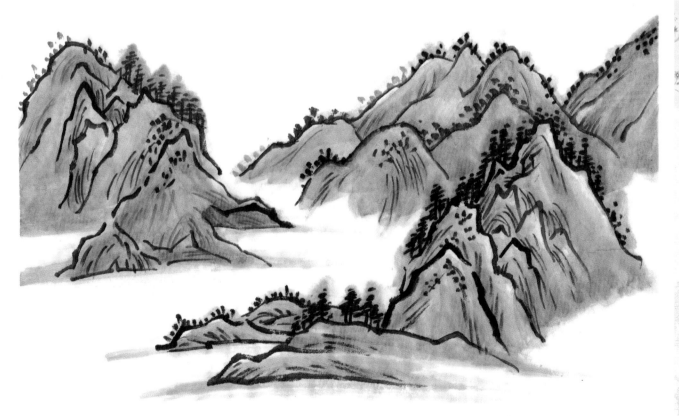

步骤五：用花青给山染一遍颜色，将画面表现完整。

## 2. 山水的画法（二）

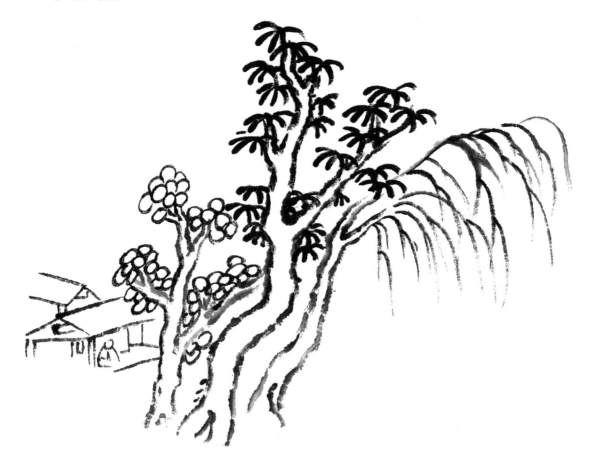

步骤一：规划布局，依次画出树的外形，注意树的前后顺序，其次用墨点出树叶，然后再画近山。

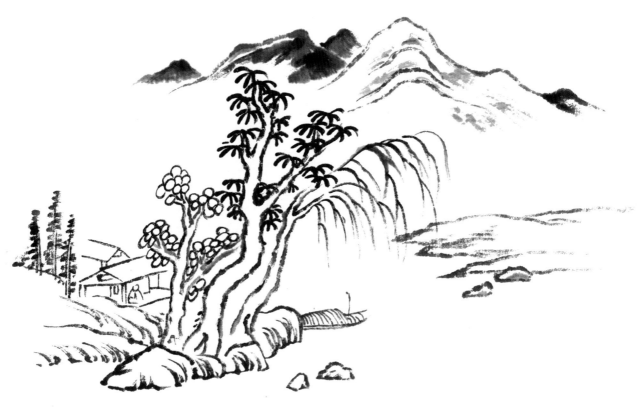

步骤二：画出中景的山与点景的房子，再画出远景。注意控制水分，画出层次。

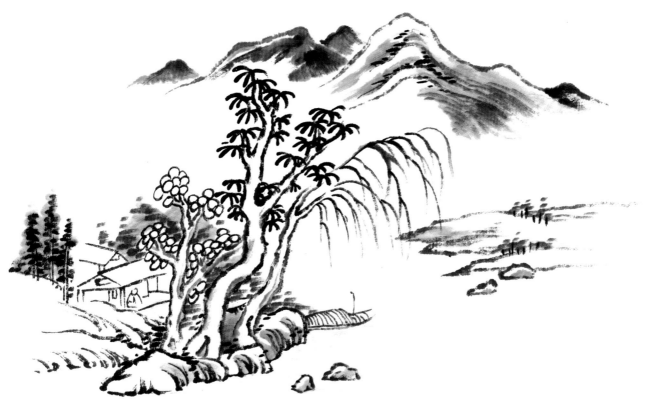

步骤三：用赭石对树木和近山施彩色，用花青加胭脂给中景上色。用淡淡的朱砂给作为点景的房子赋彩，用花青加朱砂给远山上色，注意要循序渐进，不可画死。

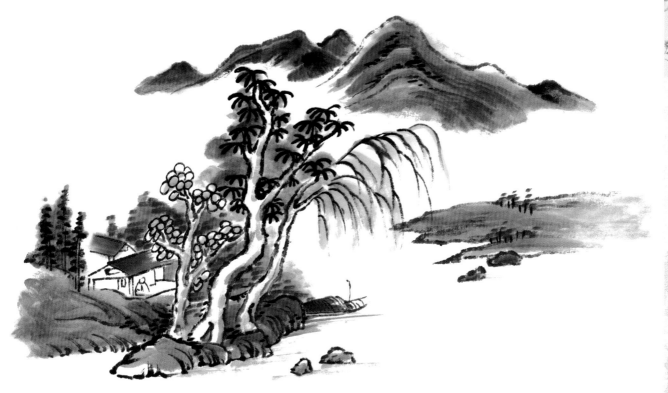

步骤四：用赭石和花青给山石染色，将画面表现完整。

## 3. 山水的画法（三）

步骤一：先用毛笔蘸中墨勾勒出山石、树木和房屋的轮廓。

步骤二：先用重墨点苔，然后用浓淡墨色勾皴山石结构与纹理脉络，最后用淡墨染树叶。

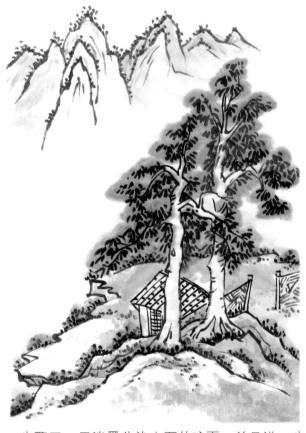

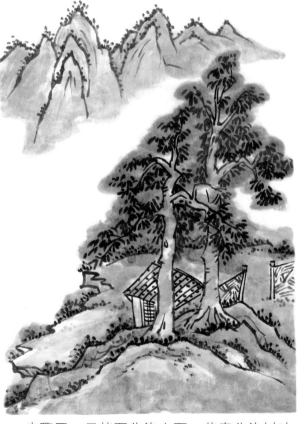

步骤三：用淡墨分染山石的暗面，并且进一步点染树叶，注意拉开画面的空间。

步骤四：用赭石分染山石，花青分染树叶，并且用花青罩染山石的暗部。

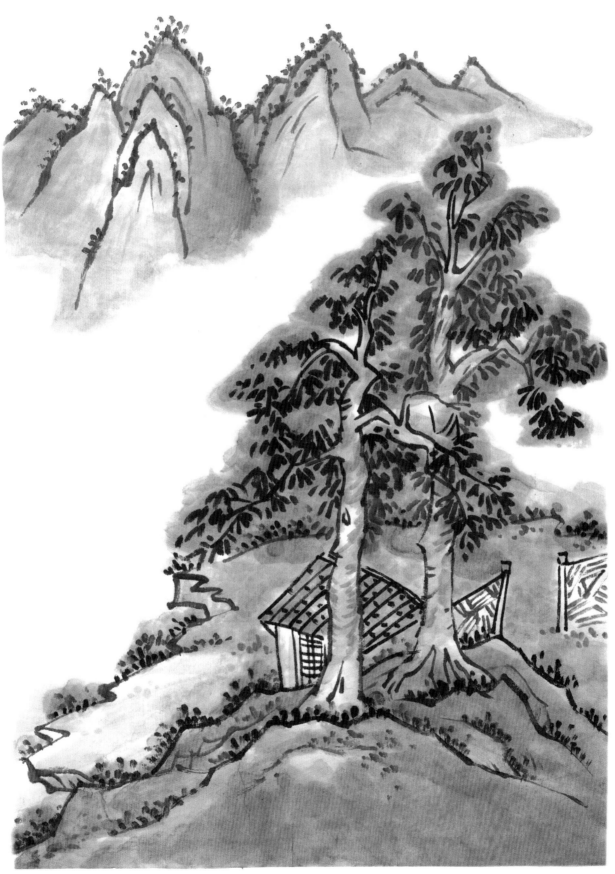

步骤五：用朱砂给房顶染色，然后调整画面整体，将画面表现完整。

## 4. 山水的画法（四）

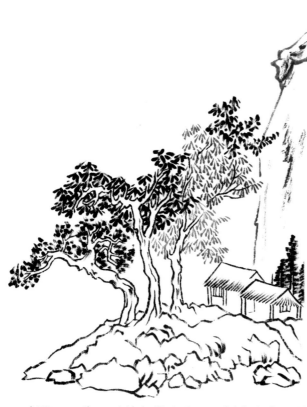

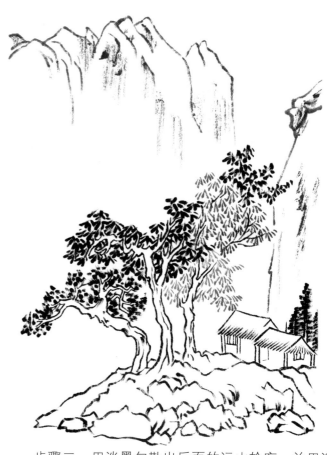

步骤一：先用毛笔勾勒出山石、树木和房屋的轮廓，然后画出树叶。

步骤二：用淡墨勾勒出后面的远山轮廓，并用淡墨色皴擦山体结构。

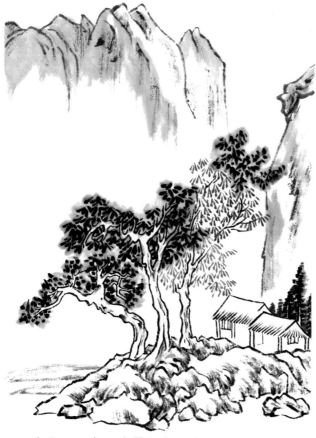

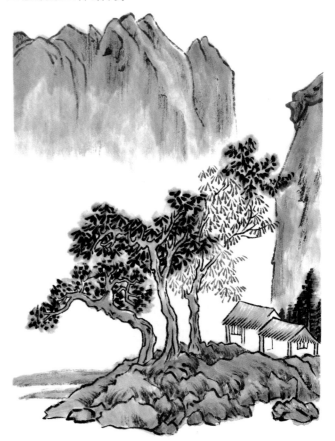

步骤三：先用淡墨依次分染山石的暗面，然后点染树叶，最后画出一些地面。

步骤四：根据山体结构用花青分染山石，并且用赭石色进行罩染。

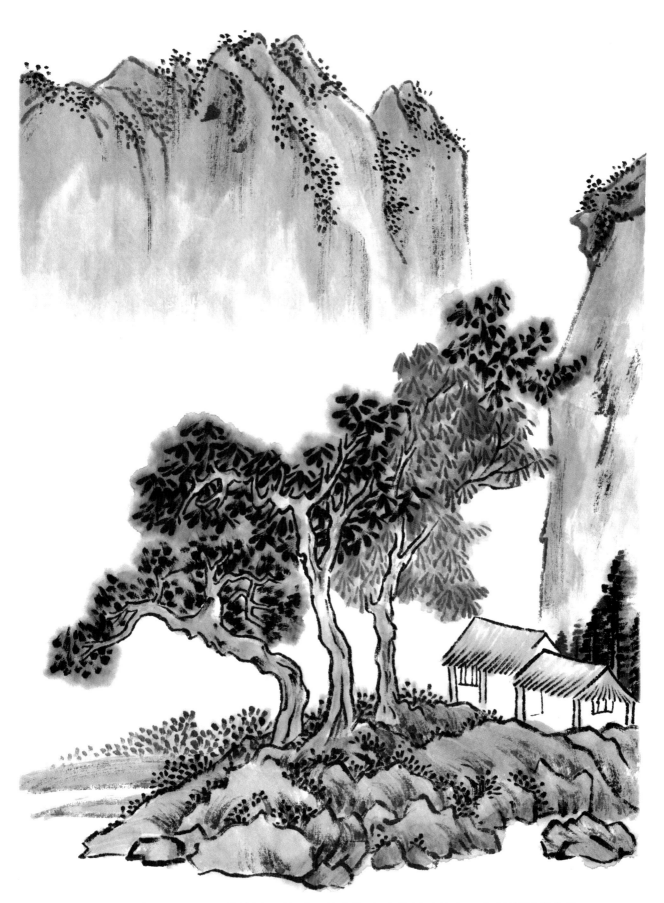

步骤五：用浓墨点染出山石上的植被，然后用花青和朱砂给树叶染色，将画面表现完整。

## 5. 山水的画法（五）

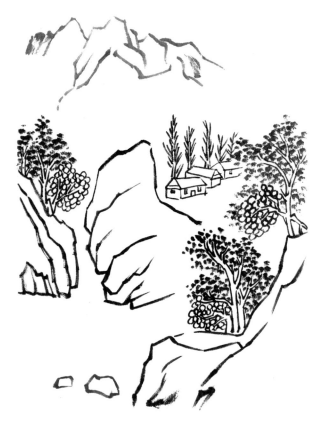

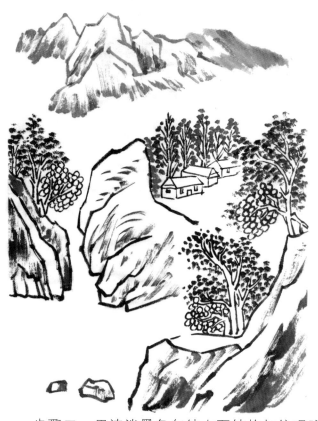

步骤一：先用毛笔蘸中墨勾勒出山石、树木和房屋的轮廓，然后画出树叶。

步骤二：用浓淡墨色勾皴山石结构与纹理脉络，然后再画出远处树木的树叶。

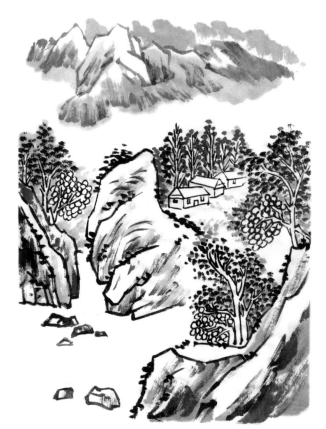

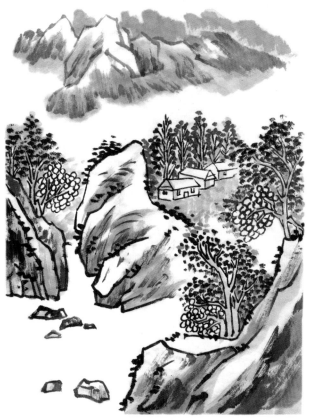

步骤三：先用淡墨分染近处和远处山石的暗面，然后再点染树叶。

步骤四：根据山体结构，用赭石分染山石暗部，注意拉开画面前后空间。

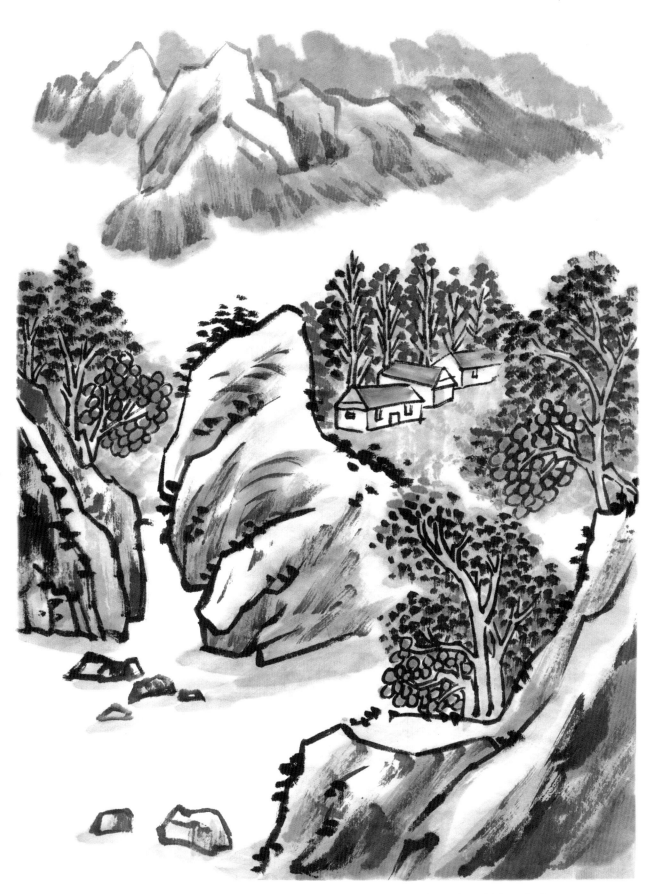

步骤五：用花青分染水面与山石，朱砂点染树叶，调整画面层次，将画面表现完整。

## 6. 山水的画法（六）

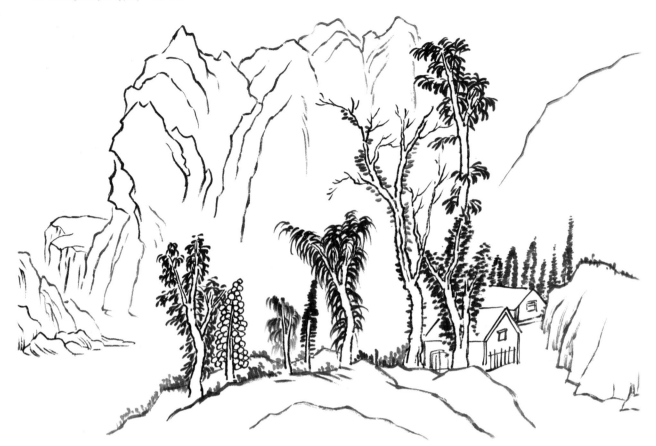

步骤一：先用毛笔蘸中墨勾勒出山石、树木和房屋的轮廓，然后画出树叶和远处的树。

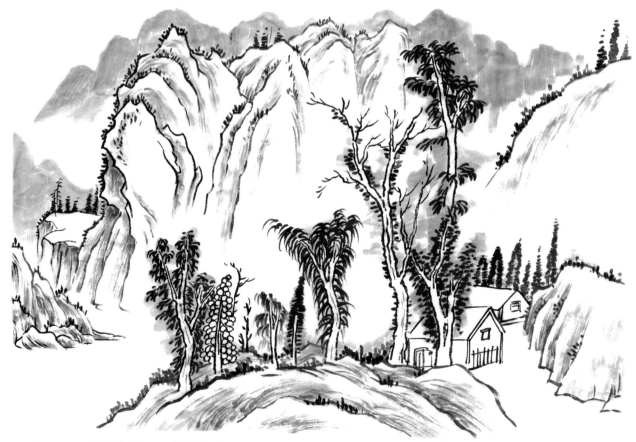

步骤二：用淡墨勾皴山石结构与纹理脉络，并且点染树叶，然后侧锋画远山。

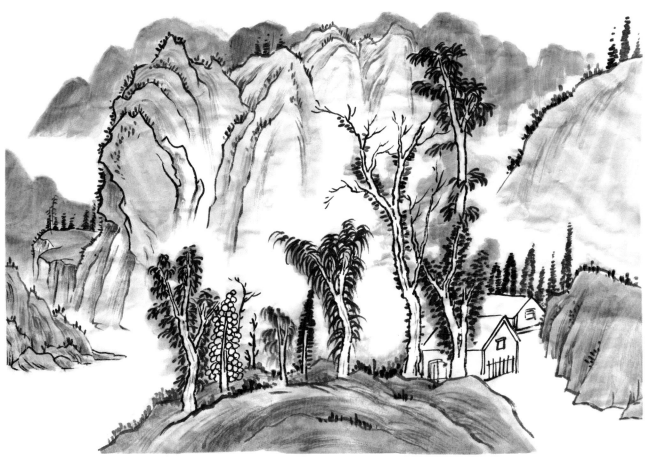

步骤三：用淡墨勾皴山石结构与纹理脉络，用花青点染树叶，汁绿分染山石的暗部，花青罩染远山。

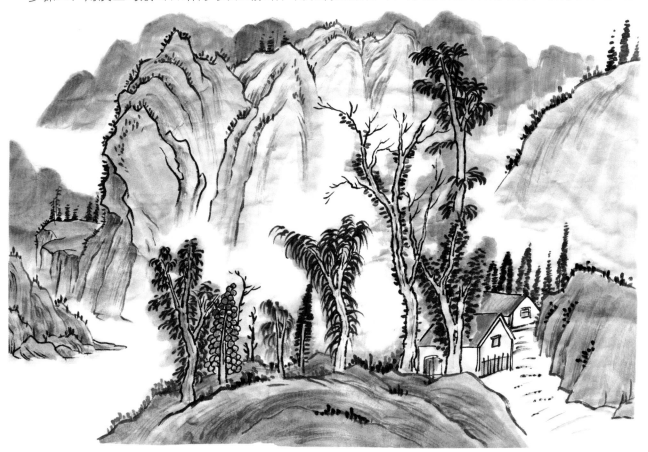

步骤四：用赭石分染山石的暗部，用朱砂给屋顶和树叶上色，将画面表现完整。

## 7. 山水的画法（七）

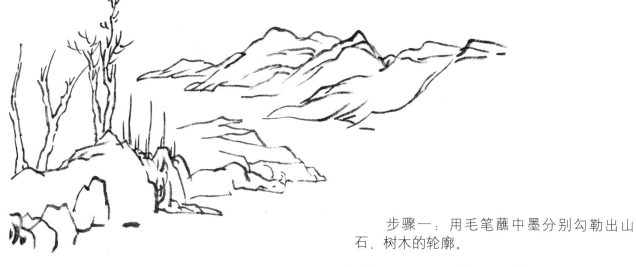

步骤一：用毛笔蘸中墨分别勾勒出山石、树木的轮廓。

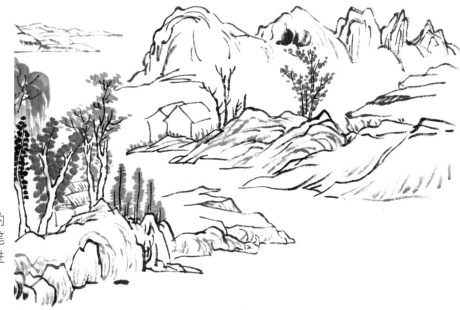

步骤二：将房屋和远山的轮廓外形画出来，然后用毛笔点染出树叶和植被，用淡墨进一步勾勒近处山石的形体。

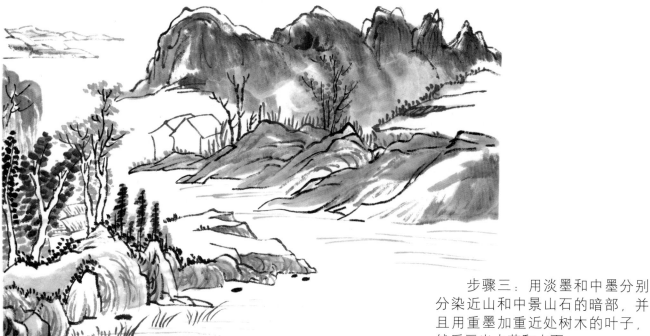

步骤三：用淡墨和中墨分别分染近山和中景山石的暗部，并且用重墨加重近处树木的叶子，然后画出水草和水面。

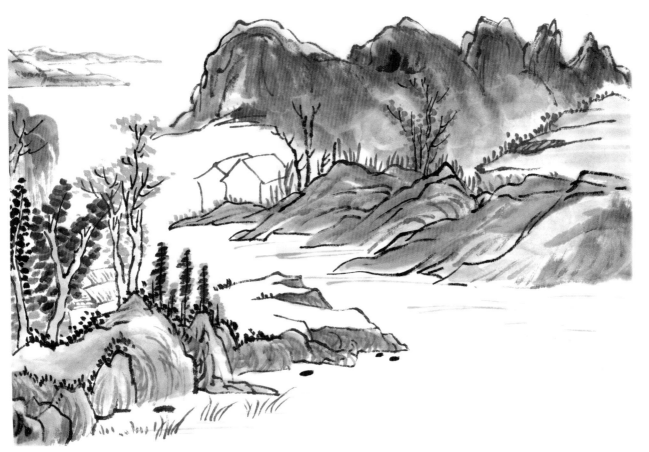

步骤四：用赭石分染山石的暗部，汁绿分染山石的亮部，注意保持整体画面效果。

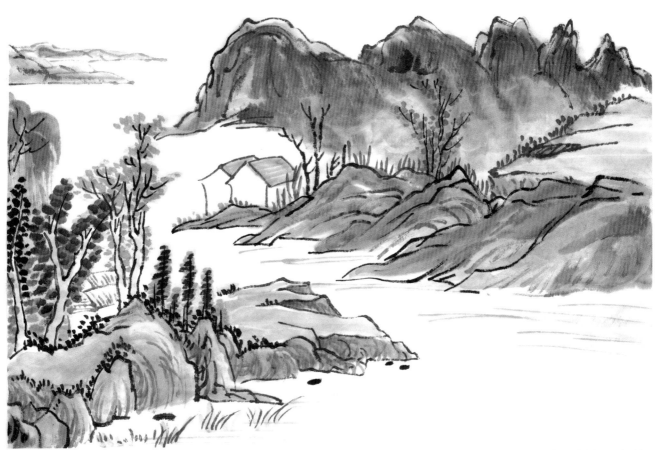

步骤五：用汁绿染地面，用花青给屋顶上色，并且用淡花青点染树叶，分染水纹，将画面表现完整。

## 8. 山水的画法（八）

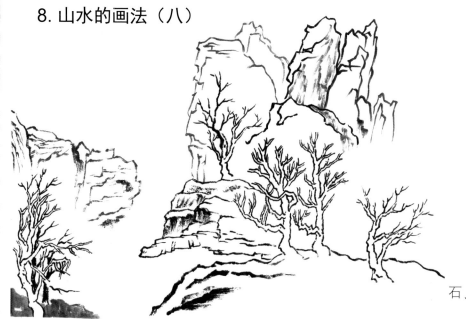

步骤一：先用毛笔勾勒出山石、树木的轮廓。

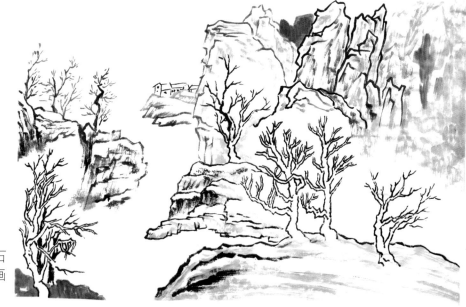

步骤二：用淡墨勾皴山石结构与纹理脉络，并且侧锋画远山。

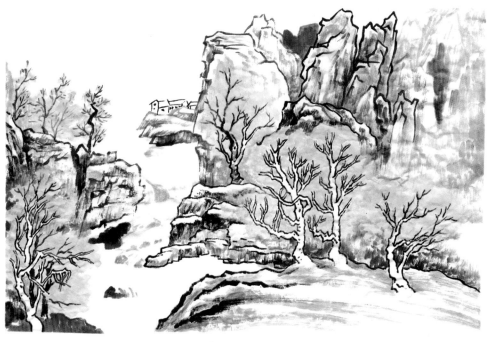

步骤三：用藤黄点染树叶，并且用淡墨画出水纹及水中石头。

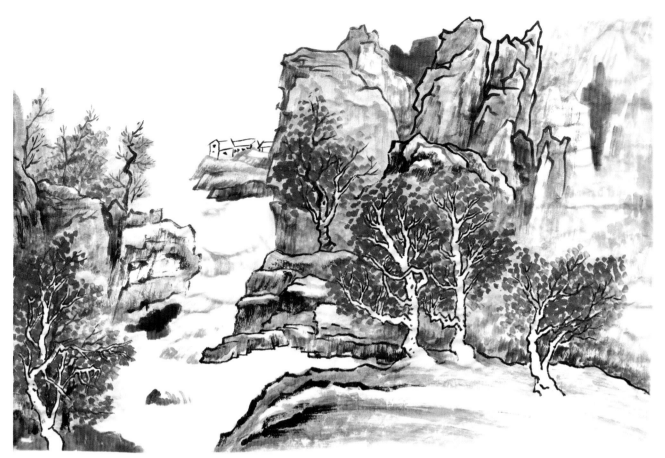

步骤四：用赭石分染山石的暗部，用朱砂继续点染树叶，丰富树叶的层次。

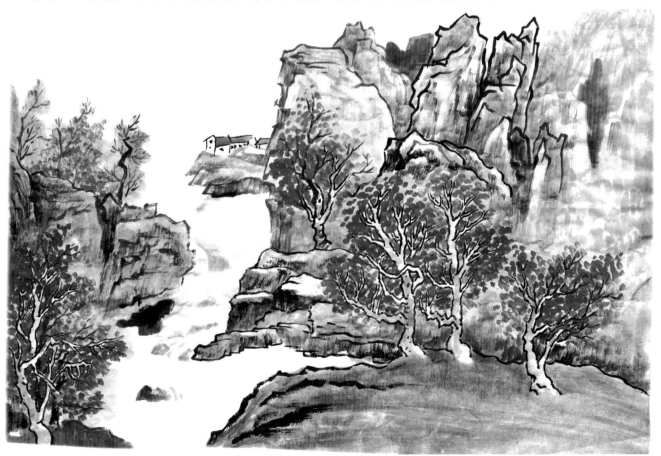

步骤五：用朱砂给屋顶上色，并且用淡花青罩染山石亮部，将画面表现完整。

## 9. 山水的画法（九）

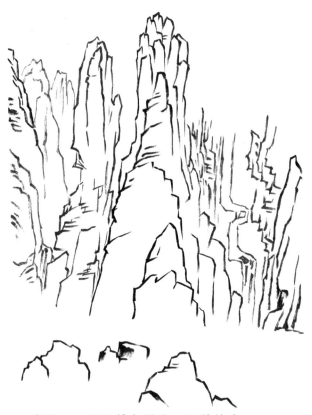

步骤一：用毛笔勾勒出山石的轮廓。

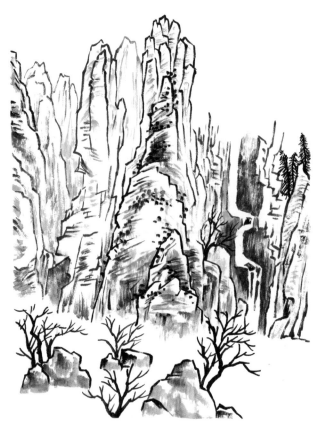

步骤二：用淡墨勾皴山石结构与纹理脉络，然后画出树干的形体。

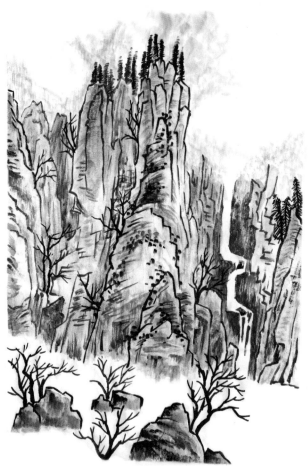

步骤三：用赭石沿着山石结构，分染山石的暗部，并且侧锋画远山。

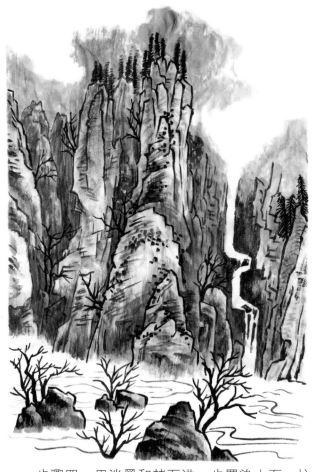

步骤四：用淡墨和赭石进一步罩染山石，拉开空间，加强山水的视觉效果。

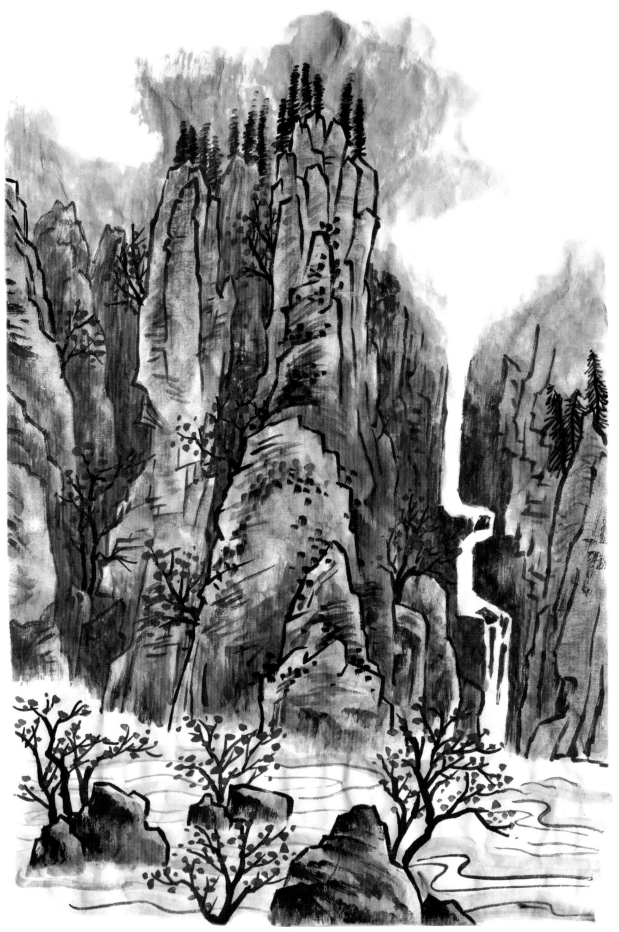

步骤五：用花青罩染山石的暗部，朱砂点染出树叶，然后用淡墨画出水面。

## 10. 山水的画法（十）

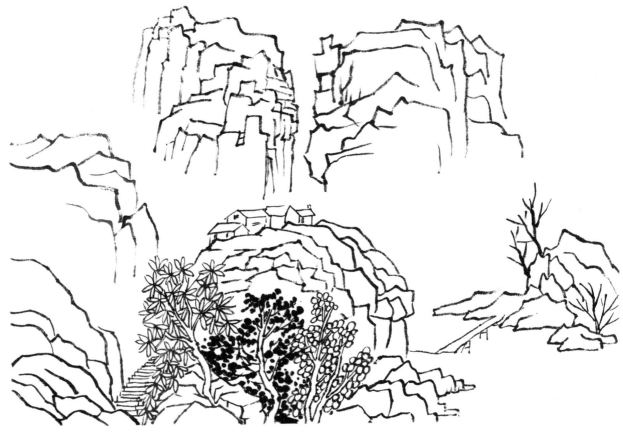

步骤一：先用毛笔勾勒出山石、树木和房屋的轮廓，然后画出近处树木的树叶。

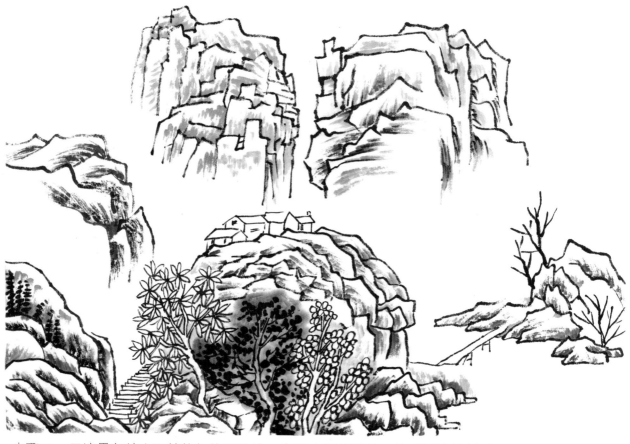

步骤二：用淡墨勾皴山石结构与纹理脉络，表现山石的形体，然后再渲染树叶。

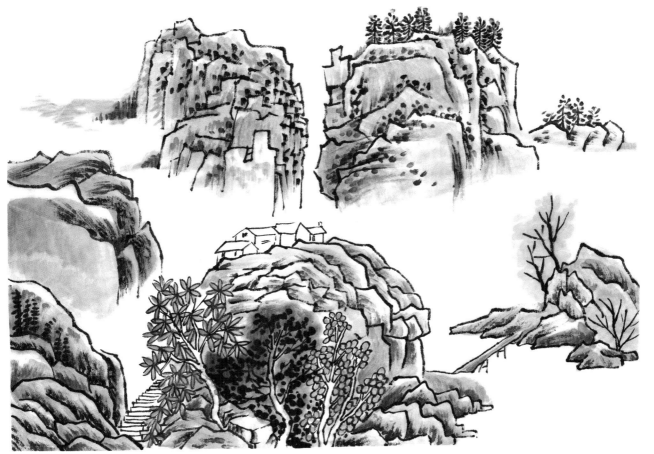

步骤三：画出远山，并点出后面山上的树木和植物，然后用汁绿分染树叶和山石亮部，花青分染山石暗部。

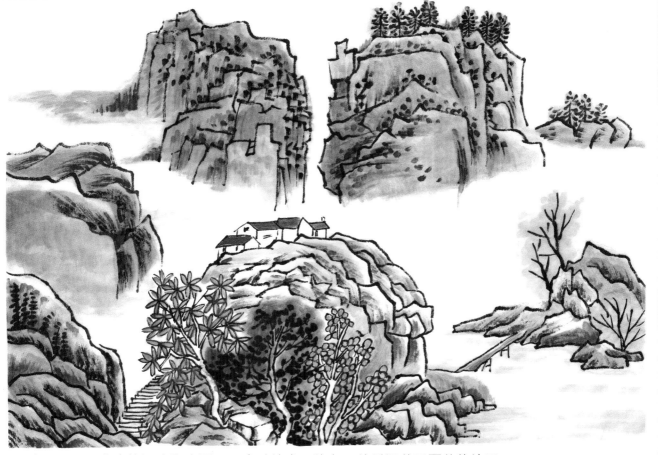

步骤四：用花青染远山和水面，用朱砂给房顶染色，然后调整画面整体效果。

## 11. 山水的画法（十一）

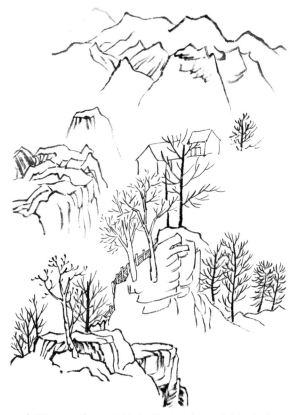

步骤一：先用毛笔勾勒出山石、树木和房屋的轮廓。

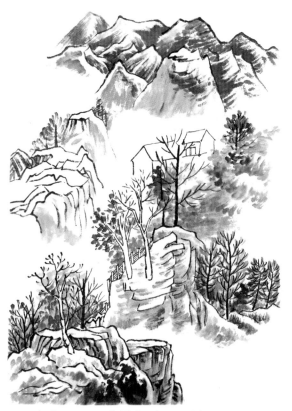

步骤二：用淡墨勾皴山石结构与纹理脉络，并且点染树叶。

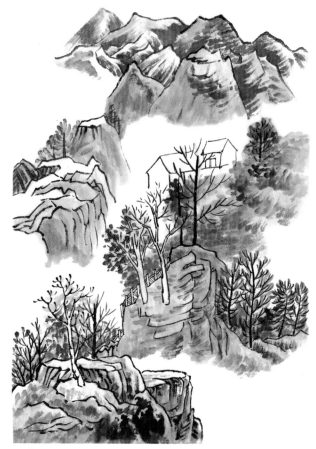

步骤三：用赭石分染山石的暗部。

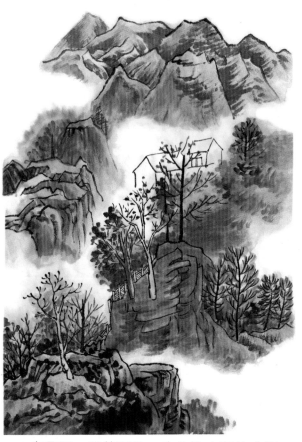

步骤四：用赭石进一步分染山石的暗部，用汁绿分染树叶。

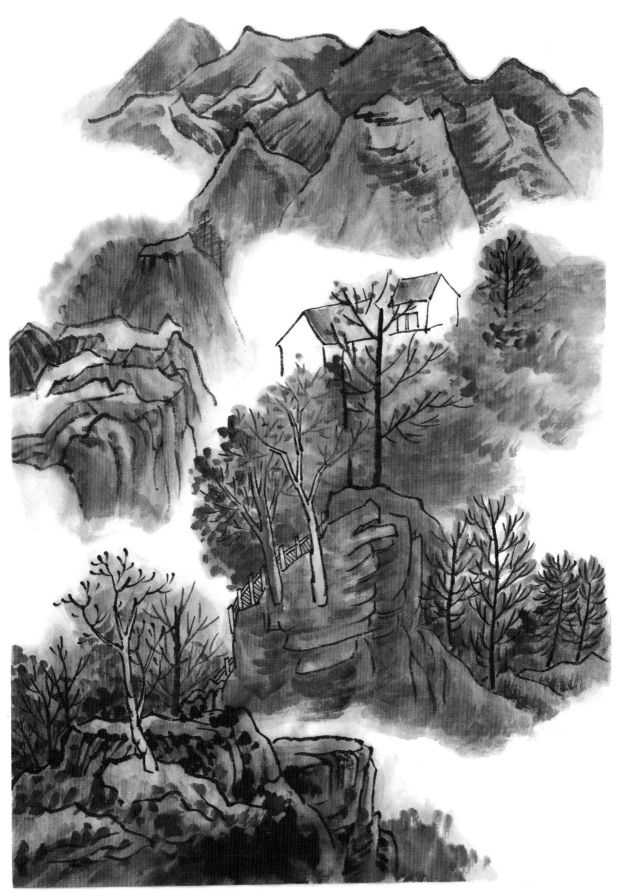

步骤五：用石绿提亮植被的亮部，花青分染远山的亮部，朱砂分染房顶，将画面表现完整。

## 12. 山水的画法（十二）

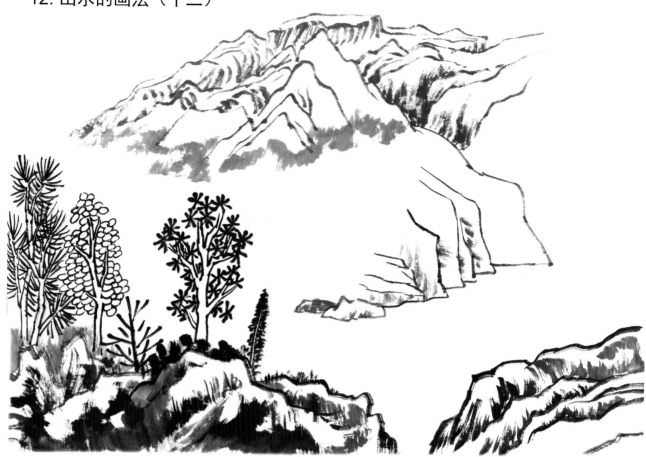

步骤一：先用毛笔勾勒出近山、远山和树木的轮廓，然后分别皴擦山的形体。

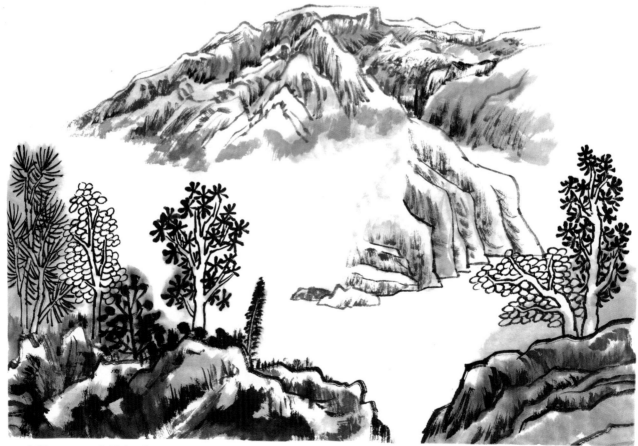

步骤二：用淡墨勾皴山石结构与纹理脉络，然后分染山石暗部，并且点染树叶。

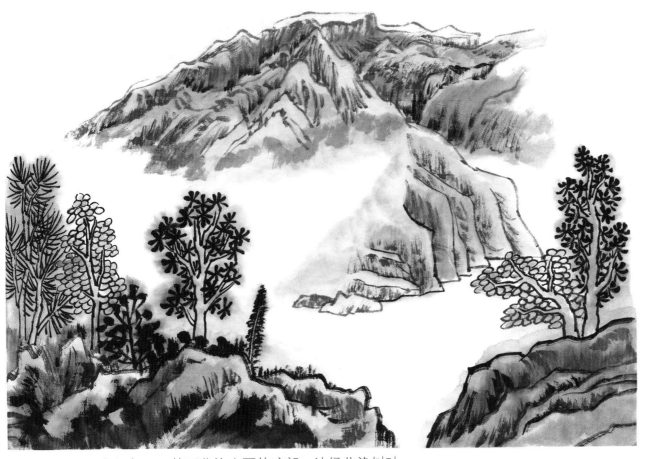

步骤三：调和颜色，用赭石分染山石的暗部，汁绿分染树叶。

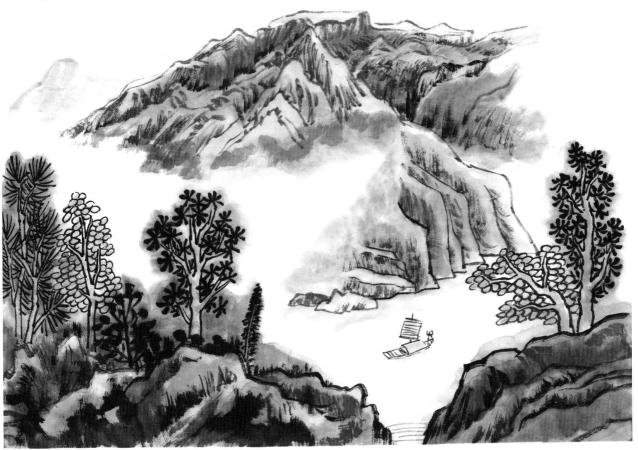

步骤四：用花青给山石的亮部上色，并且侧锋画出远山，然后画出船。

## 13. 山水的画法（十三）

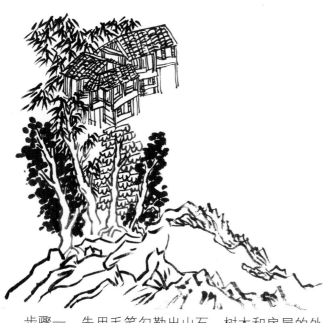

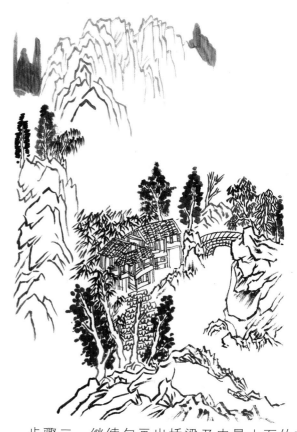

步骤一：先用毛笔勾勒出山石、树木和房屋的外形轮廓，然后点出树叶。

步骤二：继续勾画出桥梁及中景山石的轮廓，并且用毛笔蘸淡墨，侧锋画出远山。

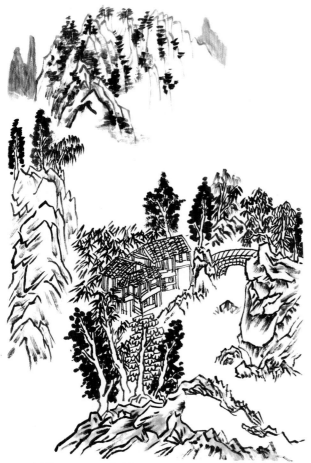

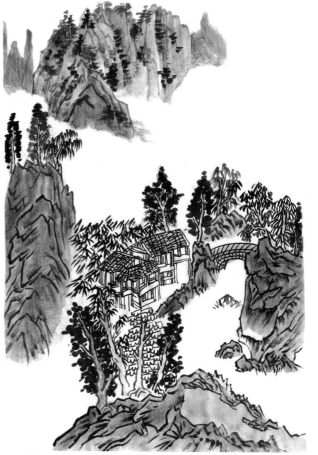

步骤三：调淡墨，用毛笔皴擦出山石的脉络、纹路，并点出远山上的树木植物。

步骤四：用赭石分染山石的暗部，并且用淡赭石罩染整片山石。

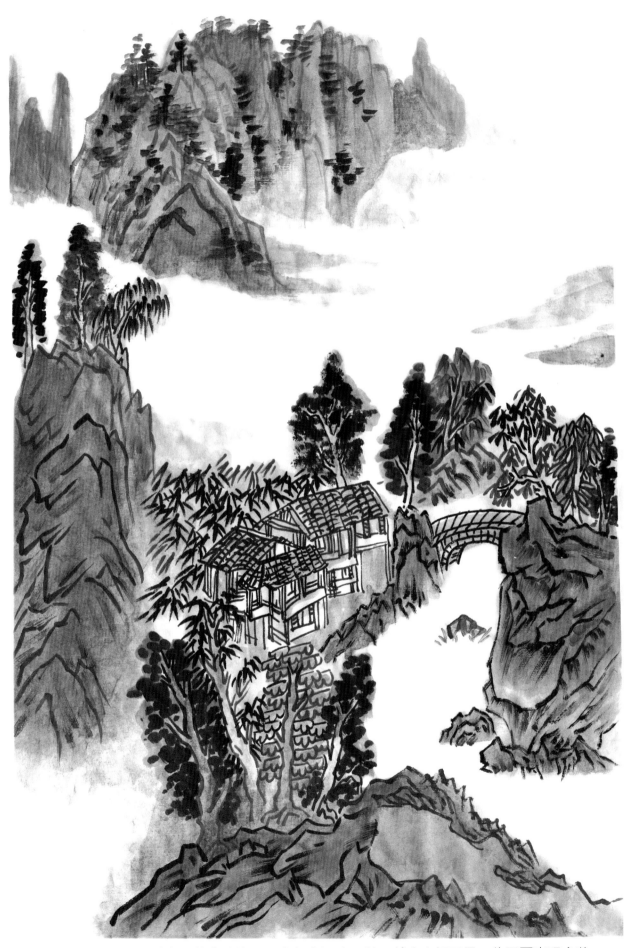

步骤五：用汁绿分染树木，花青分染山石亮部和远山，并且铺出山间云雾，将画面表现完整。

## 14. 山水的画法（十四）

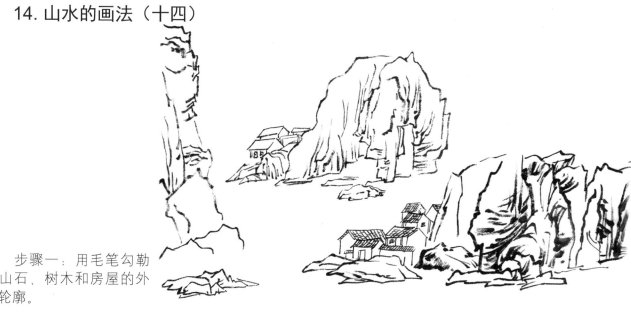

步骤一：用毛笔勾勒出山石、树木和房屋的外形轮廓。

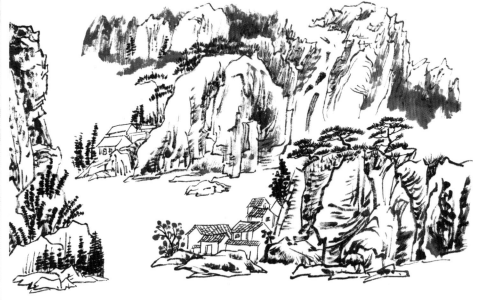

步骤二：先用淡墨勾皴山石结构与纹理脉络，接着用浓墨画出树木，并点染树叶，最后用中墨侧锋画远山。

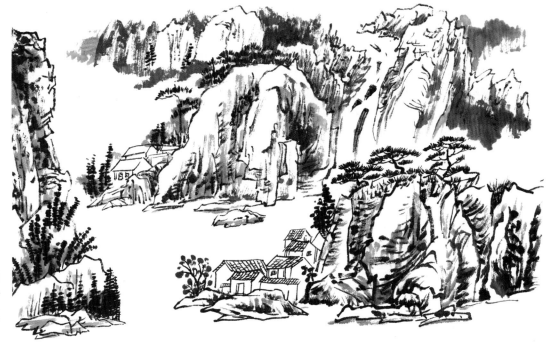

步骤三：用淡墨分染山石的暗部进一步突出山体的形体特点。

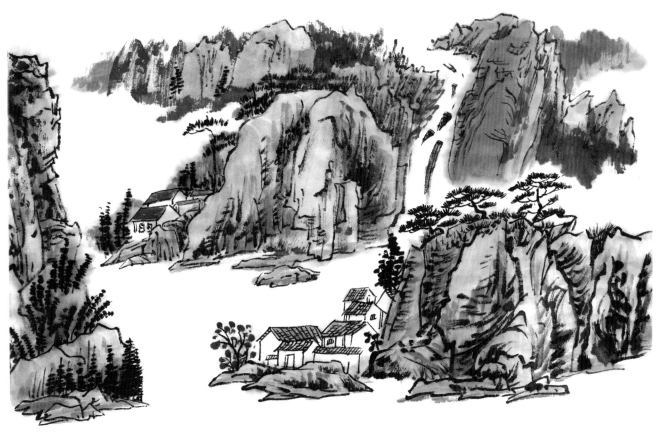

步骤四：用赭石分染山石的暗部，淡花青染山的亮部，朱砂染后面的房顶。

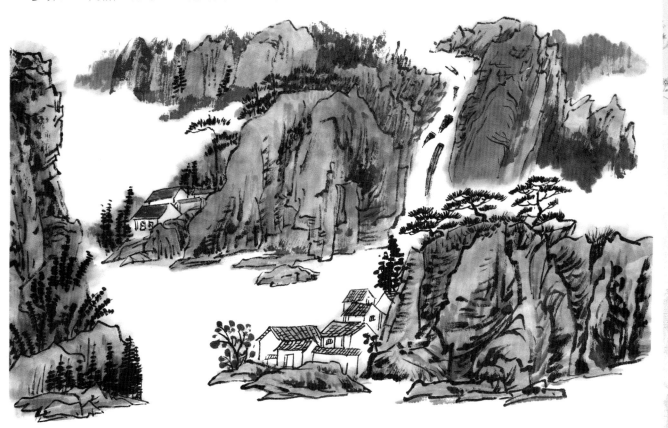

步骤五：用花青进一步分染山石的亮部，拉开画面空间，然后调整画面，将画面表现完整。

# 第六章 山水作品

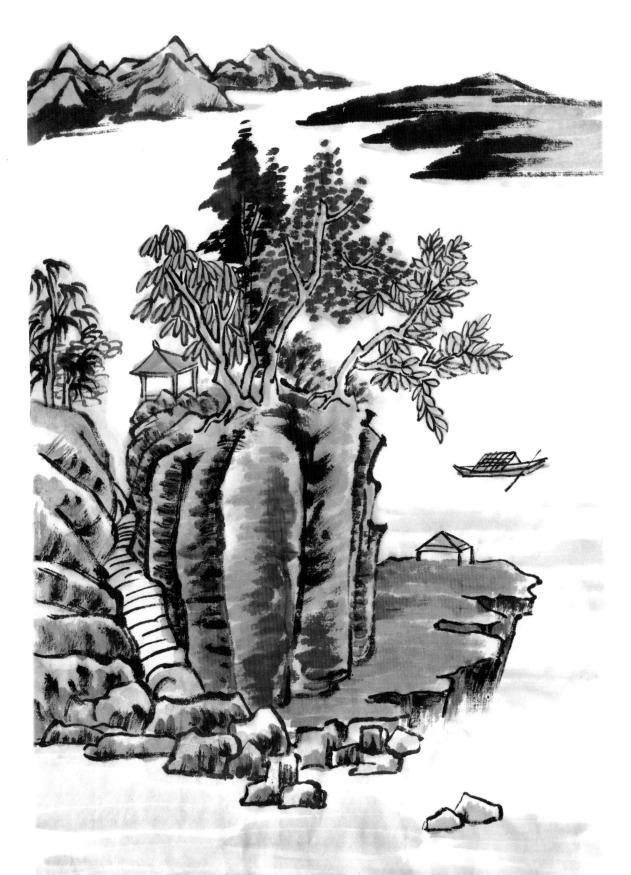

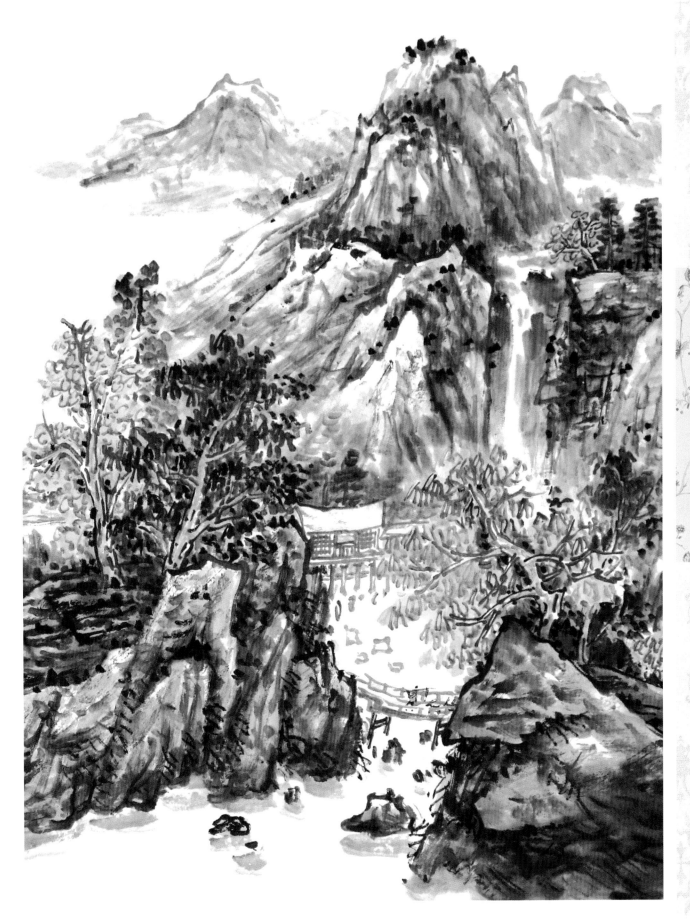

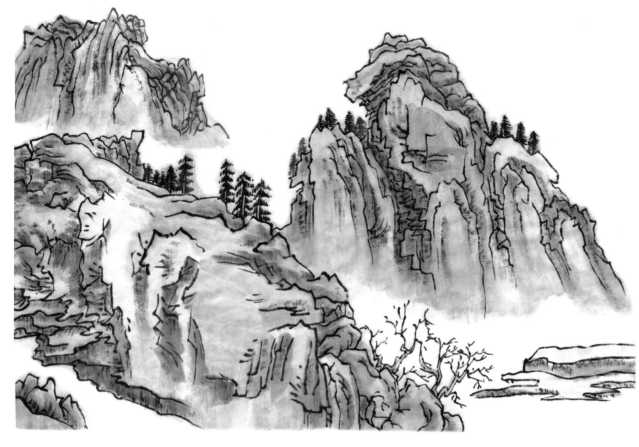

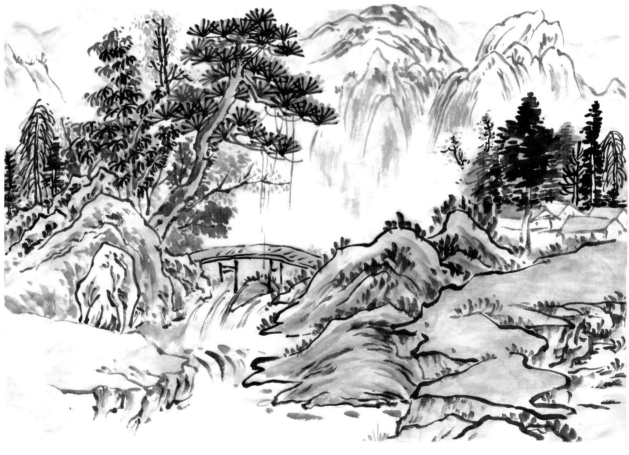

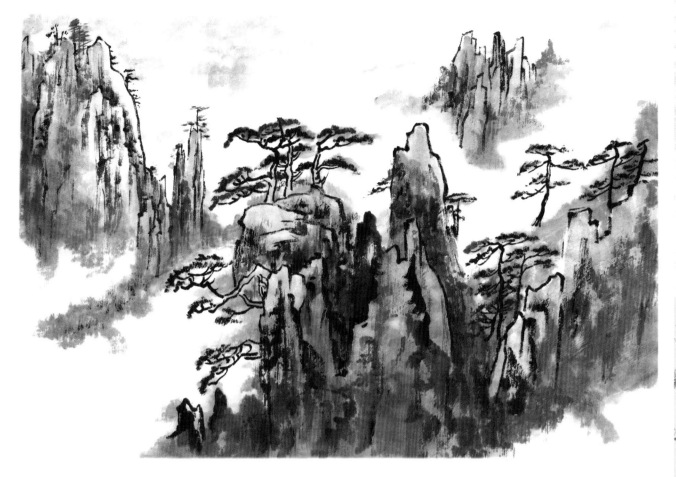

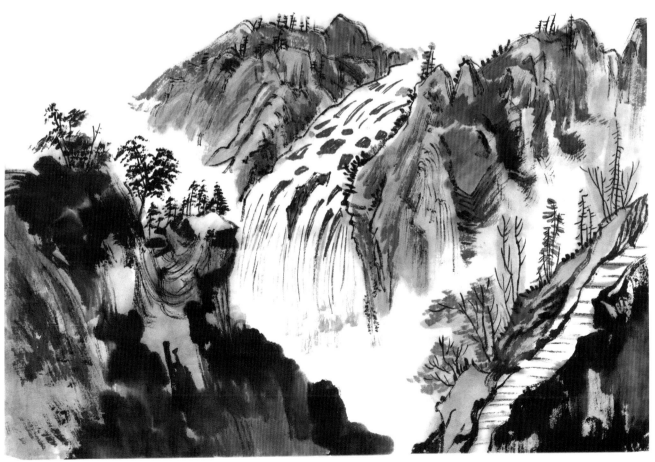